花鸟鱼虫

国画技法从入门到精通

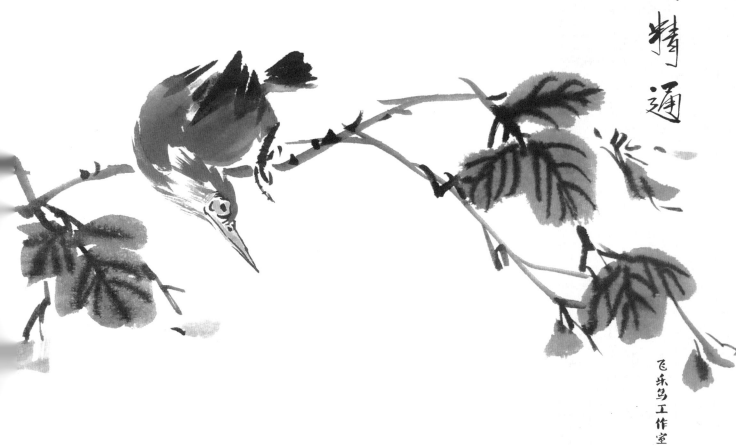

飞乐鸟工作室

中国水利水电出版社
www.waterpub.com.cn

图书在版编目（CIP）数据

国画技法从入门到精通. 花鸟鱼虫 / 飞乐鸟工作室
著. —— 北京：中国水利水电出版社，2016.2 （2019.9重印）
ISBN 978-7-5170-3917-4

Ⅰ. ①国… Ⅱ. ①飞… Ⅲ. ①花鸟画—国画技法②
草虫画—国画技法 Ⅳ. ①J212

中国版本图书馆CIP数据核字(2015)第296716号

书　　名：	国画技法从入门到精通　**花鸟鱼虫**	
作　　者：	飞乐鸟工作室　著	
出版发行	中国水利水电出版社（北京市海淀区玉渊潭南路 1 号 D 座　100038）	
	网址：www.waterpub.com.cn	
	E-mail:sales@waterpub.com.cn	
	电话：（010）68367658（营销中心）	
企　　划	北京亿卷征图文化传媒有限公司	
	电话：（010）82960410、82960409	
	E-mail:service@bookexplorer.cn	
经　　售	全国各地新华书店和相关出版物销售网点	
印　　刷	天津联城印刷有限公司	
规　　格	210mmx285mm　16开本　8印张　135千字	
版　　次	2016年1月第1版　2019年9月第9次印刷	
定　　价	35.00元	

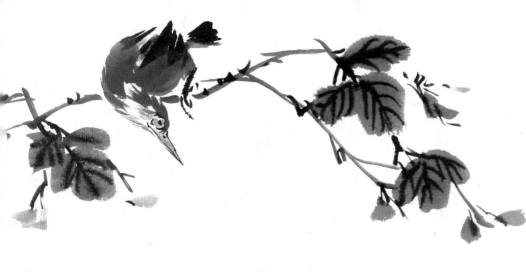

前言

中国传统绘画浩如烟海，博大精深，无论是沙漠戈壁里的壁画，还是黄土掩埋的残卷；；无论是精心传承的手页，还是孤悬海外的丹青，尺寸之间，皆是中华民族五千年来对华夏文化的理解和对炎黄血脉的据守。

唐宋年代中国传统文化发展到了巅峰时期，律诗、辞赋、音律等几已无可挑剔，故而由诗入意，由意入画，写意绘画的意境乃大。一直延续至今，国画承载了中国人对民族文化的一片情怀。

然而，在经济高速发展的今天，能手握寸翰，赋情云肪的人却越来越少。

中华文化影响着很多国家和地区，如日本、韩国、越南等等，不难发现这些国家均视我们的文化为瑰宝，这与其说是中华文明的魅力所在，不如说是我们炎黄子孙的无奈。

很多人觉得国画太过老旧，并且绘制难度很大。而我们就想通过此书，告诉大家，国画其实并不难画。因为我们作为孔孟之道的传承人，炎黄血脉的继承者，骨子里天生就有着能让笔尖跳出炫丽舞蹈的基因。

北宋大家张载曾说，我们要做到「为往圣继绝学」，而此书，就是凭着我们对传统文化的一片赤诚之心所尽的绵薄之力。

翘首以期君之所至，望你我一道，以此书重拾中国传统绘画之精妙，谒我等赤诚。

飞乐鸟工作室

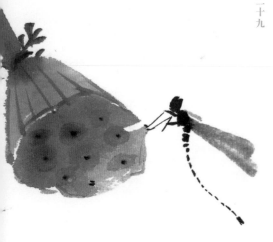

目录

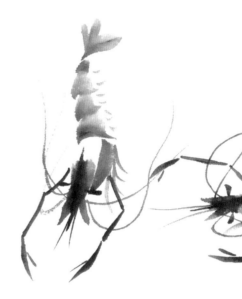

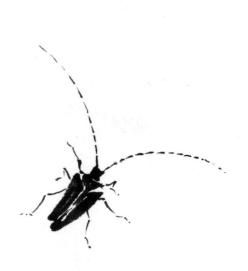

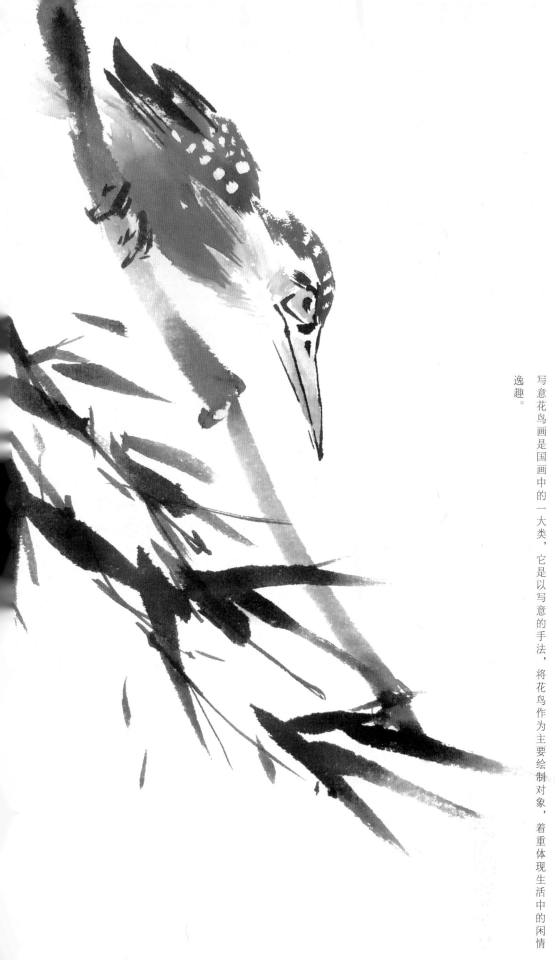

第壹章

认识写意花鸟画

国画作为传统画种，一直保留着它最原始的魅力，国画不仅能代表中国传统文化，也能体现一名画者的自我修养和情怀。

写意花鸟画是国画中的一大类，它是以写意的手法，将花鸟作为主要绘制对象，着重体现生活中的闲情逸趣。

1.1 笔墨纸砚的境界——绘画工具

1.1.1 毛笔与宣纸

国画的基本工具，与其他画种最为不同的就是所用的纸和笔，国画用纸为宣纸，用笔为毛笔。

毛笔

毛笔是绘制国画的核心工具，那么，你真的了解毛笔吗？或许它与你所认为的有所不同：

毛笔的不同部位

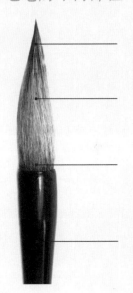

笔尖：毛笔最顶端的部分，绘画时主要使用这一部分。

笔肚：笔刷最粗大的部分，主要靠这部分蓄墨。

笔根：笔刷上笔毛最紧致的部分，连接着笔杆。

笔握：笔杆上面用手握住的部分，它的粗细决定毛笔的大小和顺手程度。

握笔的姿势

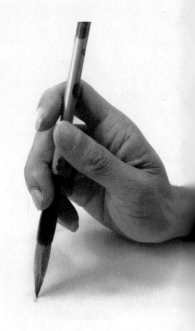

如右图，大拇指、食指和中指负责抓住毛笔，无名指和小拇指负责推动毛笔运动。小面积运笔时手腕可以自然放在纸面上，大面积运笔时就需要抬起手腕。

毛笔的材质

毛笔就像你的武器，需要多加了解，使用起来才能愈加趁手。从材质上区分，毛笔主要分为以下四种：

狼毫　　羊毫　　紫毫　　兼毫

狼毫：是用黄鼠狼的尾毛制成的，其特点是毛质较硬，弹性较好，适用于写书法和塑型。

羊毫：是用羊的毛制成的，其特点是毛质很软，但弹性较差，适用于涂色和皴染。

紫毫：是用老年兔子的毛制成的，其特点是毛质细，蓄墨饱满，弹性好，适用于勾线。

兼毫：是用几种毛质合成的，现在人工制毛也可以划入此类。其特点是兼具以上毫笔的特性。

毛笔的形制

不同材质的毛笔使用起来感觉会有所不同，可以根据自己要画的内容有针对性地选择合适的毛笔。使用时，注意毛笔的形制，毛笔的形制也有很多，我们经常用到的有如下三种：

形笔

常见的用于勾勒物体形状的毛笔叫形笔，它的笔刷部分整齐均匀，长短适中。如"兰竹笔"、"白圭笔"等等。

色笔

主要用于上色的毛笔叫色笔，它的笔刷部分较短，而且往往毛质偏软。如"白云笔"、"大鹤颈"等等。

线笔

线笔的笔锋又长又细，主要用于勾线。如"飞鸟"、"山马"等等。

宣纸

用于画国画的宣纸中，只用木浆制成的为生宣，在生宣的基础上经过上矾、撒云母等工艺加工后，成为夹宣；当经过一定层数的叠加之后，会在宣纸表面形成不透水的保护膜，这样的宣纸即为熟宣。

生宣

在生宣上墨迹会浸晕，如果反复涂色，颜色自然就会晕得更开，这样的效果很难人为控制，所以我们一般用其绘制一次性上色的画，比如大写意画。

在熟宣上墨迹不会浸晕，所以可以进行多次上色，除了用于绘制写意画外，更多的时候用于绘制需要反复涂色的工笔画。

另外，既具备生宣的特性又具备熟宣的特性，浸而不晕的就是夹宣，也叫半生熟宣，本书主要采用这种宣纸绘画。

在选择纸张的时候，挑选纸面有肌理的，可以让画面更有趣味。如下面的这些纸张：

熟宣

夹宣

撒金宣

宣纸是古拙的茶黄色的，在其上绘制出的画面具有古色古香的韵味。

云龙宣

在纸面撒上金箔，绘制于其上的画面显得高雅端庄。

仿古宣

纸面里镶嵌着丝状的粗质纸絮。适于画写意画、风景画等。

1.1.2 其他文房工具

在画国画的工具里，笔墨纸砚四种工具合称为文房四宝。接下来我们介绍传统绘画工具中的墨与砚。

墨与色

墨：墨分两种，一种是硬块需要加水研磨的墨；一种是瓶装液体墨，我们现在使用的是第二种。

色：颜料也分为需要加水研磨的矿物彩和管状的颜料，这里也主要使用第二种。

当然，除了文房四宝之外，还有许多其他的工具，如下：

调色盘

调色盘的形制没有太大的讲究。材质以瓷质为佳，并且一定要纯白的。

笔搁

笔搁用于将毛笔笔刷端抬起，避免笔刷贴在桌面上，弄脏几案。

用于压住纸张，以避免边角翘起，方便绘画。用一般的重物代替也可以。

镇纸

砚台

砚台用于研磨墨块，并盛放研磨好的墨汁。

毛毡

宣纸很薄，容易透墨，将毛毡铺在纸的下方，可以避免弄脏几案。

笔洗

盛装清水的容器，一般来说可以备两个，一个用于洗笔，一个用于蘸取清水调色。

1.2 小品画是文人的情怀

1.2.1 什么是花鸟小品画

国画的分类

在了解小品画之前，先来了解国画的分类。国画是一个大的统称，它还有许多分支，我们通过下面的图示来了解一下。

国画

国画是一个笼统的概念，它表示所有用毛笔和国画颜料绘制出来的画。按绘画的方式来分，国画可以分为以下两类。

工笔

工笔是先用白描的方式勾形，然后以色敷之，层层递进，最后得到色彩浓厚饱满的画面。

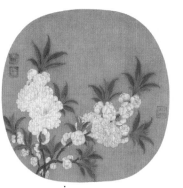

《桃花图》

写意

写意不求工细形式，而是通过墨色变化表现物体的色彩变化，体现笔墨率性的趣味性。

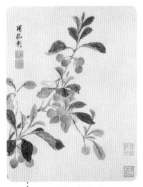

《花卉图》

重彩

淡彩

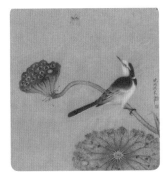

大写意

小写意

《簪花侍女图》局部

工笔重彩是指工笔画使用较重较鲜艳的颜色敷之，画面效果华丽明艳。

《疏荷沙鸟图》局部

工笔淡彩与工笔重彩相对，是指基本只使用白色和黑色来画，画面效果淡雅素净。

《泼墨仙人图》局部

大写意是指不注重物体的外形，而是通过率性的笔法大致表现出物体的质感即可。

《折枝石榴图》局部

小写意是与大写意相对的，要适当顾及物体的外形，绘画对象往往较小。

小品画

什么是花鸟小品

"小品"一词原出佛经，后来延伸为适度的、观赏性的体验。小品画更像是为了体现画家的意趣而存在的，画中充斥着可以"品"的趣味性。

小品画有三大特点：

其一，画面的构图小且有异趣。小品画采用小尺幅、小构图，画中一般不会出现大山大水、繁花似锦的景像。小品画构图不求长而复杂，以清新淡雅为主。

其二，创作手法简单。小品画着重体现绘画者的绘画思路，而非绘画的技巧，所以一般不会刻画得太精致、复杂。

其三，小品画的目的是抒发情感。小品画表现的是画者的情怀，它往往带有很多的随意性，带给人意想不到的视觉享受。

任伯年小品

花鸟小品，即以花鸟为题材，篇幅较小，以精妙的构图体现画面趣味性的写意绘画。

综上所述，如果说工笔画是种类繁多的大餐，那么写意画则是家庭聚会的家常菜，而小品画则是这些家常菜之后的饭后甜点，配以香茗，舒适惬意。

1.2.2 写意应该怎么"写"

为什么画写意画不用"画"，而用"写"？因为我们需要在创作这类绘画作品时忽略画画的技巧，如一首小诗，在短短的几行字中，快速地抒发出我们的情怀。

写意画的用笔

通过对比图可以看出，写意画的用笔其实并没有特别的讲究，它不要求必须和所画的物体在外形上一致，而是要体现我们对它的理解。

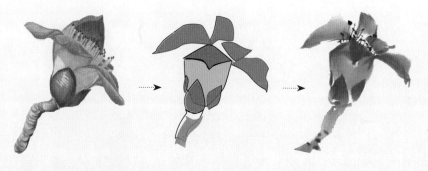

如左图用写实的方式画出的花朵与用写意的方式画出的花朵的对比。写意的花朵是我们用概括的形状将花朵精简之后，用毛笔模拟而成的。

写意画的用色

国画颜料与水彩颜料类似，但由于画国画与画水彩画所用的纸张不同，所以一定要注意水分的用量。

由于国画颜料本身的特性，它不宜多次叠加，否则颜色就会变得很脏。且任意的一个颜色，最好都不要经过三种以上的颜色调和而得，要尽量通过调和不同量的清水来表现颜色轻重浓淡的变化。

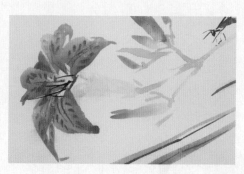

第贰章

国画基础技法

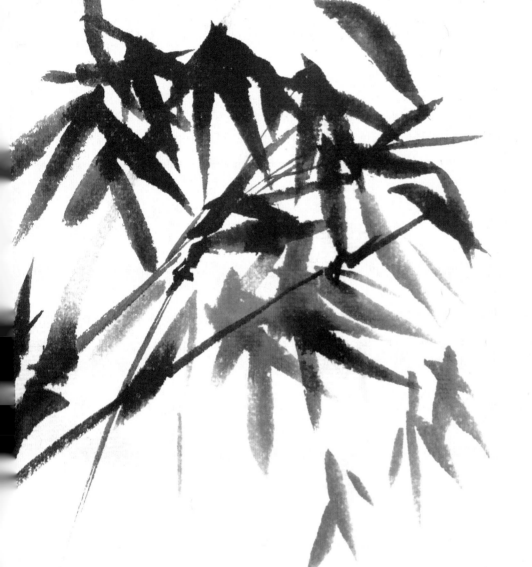

想要提高国画绘画能力，最重要的就是熟练地掌握绘制国画的基础技法，国画技法包括墨法、笔法等等。掌握这些技法，且能举一反三，并将其运用到不同的绘画对象上，这对于提高我们的绘画能力有莫大的帮助。

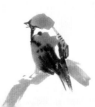

2.1 笔锋的巧妙运用

2.1.1 学习中锋和侧锋用笔

中锋和侧锋用笔是国画里最为常见的用笔方式，利用这样的用笔方式可以画出写意花鸟画里最基本的笔触。

中锋的笔法

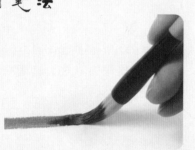

如上图所示，根据红色箭头的方向移动笔锋，笔尖保持在运动轨迹的中间，叫做中锋。运用中锋画出的笔触干脆果断，不拖泥带水，墨色均匀饱满。

调节用笔轻重画出的线条

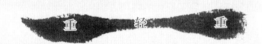

调节用笔快慢画出的线条

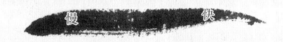

侧锋的笔法

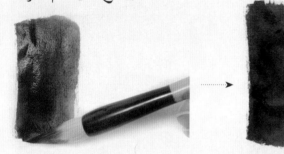

调节用笔的停顿画出的线条

笔有干湿变化线条也会有变化

运用侧锋画出的笔触面积较大、较宽，笔根一侧往往颜色较浅。

中锋、侧锋的用途

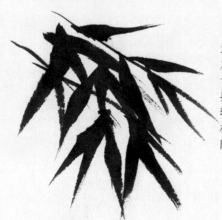

运用中锋画出的笔触比较细，墨色均匀，可以用来画一些面积较小，宽度较窄的物体，比如植物的枝干、昆虫的腿。

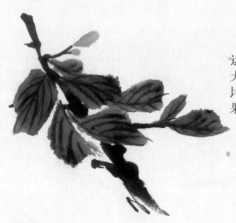

运用侧锋可以画较大、较粗的物体，比如花瓣、圆叶、果子。

2.1.2 学习逆锋和卧锋用笔

在学习了中锋和侧锋用笔之后，我们再来学习另外两种用笔——逆锋和卧锋。

逆锋的笔法

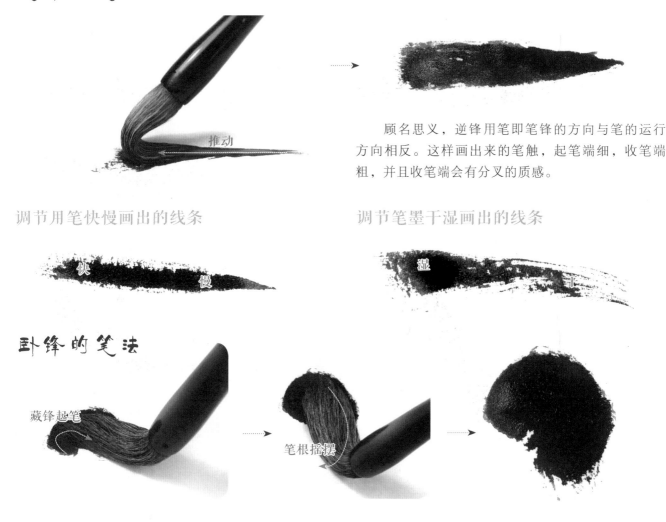

顾名思义，逆锋用笔即笔锋的方向与笔的运行方向相反。这样画出来的笔触，起笔端细，收笔端粗，并且收笔端会有分叉的质感。

调节用笔快慢画出的线条

调节笔墨干湿画出的线条

卧锋的笔法

卧锋，是指笔锋蜷缩起来的运行方式，起笔时要藏锋起笔，即起笔回锋，接下来整个过程笔根都不离开纸面，笔尖部分基本不动，主要通过笔根部分旋转画出。

逆锋、卧锋的运用

基本上所有的圆形物体都可用卧锋来画，比如枇杷。

有些植物的枝干表面有毛绒的肌理，可以使用逆锋来处理，表现其表面的质感。

2.1.3 学习聚锋和散锋用笔

常用的笔法中，还有两种值得我们学习的笔锋，它们是两种相对的笔法，那就是聚锋和散锋。

聚锋的笔法

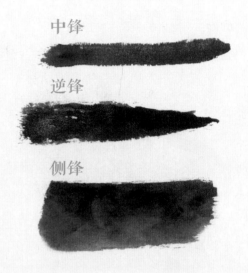

中锋

逆锋

侧锋

聚锋指的是笔锋合在一起不分散，用这样的笔锋画出的线条即为聚锋线条。它与散锋是相对的，我们前面讲到的几种笔法都可以归类为聚锋用笔。

散锋的笔法

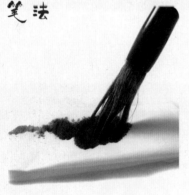

顾名思义，散锋即笔锋分散。用散锋时，首先我们要将蘸了墨的笔在纸巾上打散，使笔锋分散。笔锋分散之后，直接在纸面行笔，画出的线条就不是合起来的一根，而会出现许多分叉。

散锋的运用

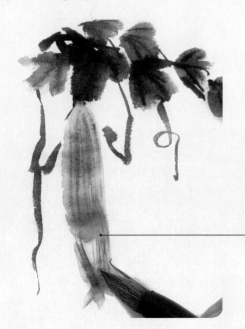

一些本身就具有丝状纹理的物体，比如丝瓜，就可以在刻画时用散锋来画出物体的质感，如左图。
另外写意画在所有主要物体绘制完后还有一个很重要的步骤，即点出石头上、枝干上的青苔，是为"点苔"，而这个步骤就要运用散锋笔法来画。

2.1.4 运笔的方式

前面我们学习了几种笔法，将笔法运用于实践的时候，则称之为行笔或运笔。运笔的方式一般用动作予以区分，我们可以将其分为两大类，一是中锋运笔，二是侧锋运笔。

中锋运笔

拖笔

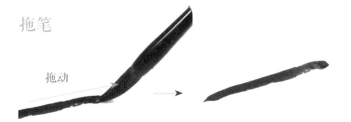

拖笔是指手握笔端，在纸面顺势拖动笔锋，这样画出的线条均匀绵长。

拉笔

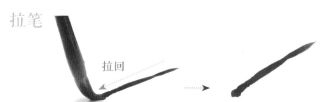

在远处起笔，而行笔的过程是把笔锋往近处拉，总的来说与拖笔类似，只是方向不同。

推笔

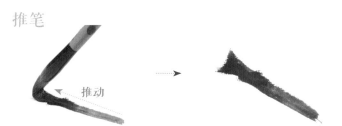

推笔即前面讲到的逆锋行笔，毛笔在纸面上逆锋推动，画出的线条有力而又自然。

提笔

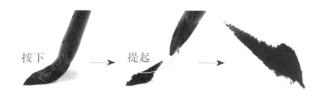

提笔分两个步骤，先将笔按压到纸面上，然后以一定的角度快速提起，就能画出"钉"状点。

侧锋运笔

扫笔

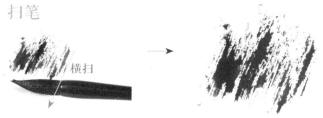

扫笔是指笔锋横侧，笔处于即将离开纸面的状态，然后每一笔都以同样的方向扫动，形成有统一方向的斑驳色块。

抹笔

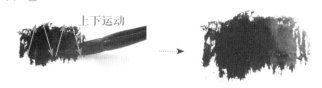

抹笔是指笔锋横侧于纸面，且不离开纸面，然后上下呈"之"字形抹动，能得到如上图所示的边缘自然的色块。

滚笔

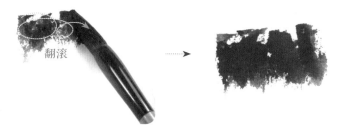

笔锋横侧于纸面，然后依靠圆柱体状的笔锋在纸面上滚动，能得到墨色不均的色块。

皴笔

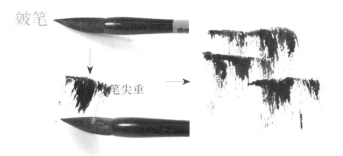

笔锋横侧着按压于纸面，然后向一个方向快速提起，与提笔有一些类似，能得到如上图所示斑驳的皴染效果。

笔法的灵活运用

学习了这么多的笔法，现在来学习一下这些笔法在实践中的运用。通过绘制下面的这株卷丹百合，我们来具体学习笔法的使用吧！

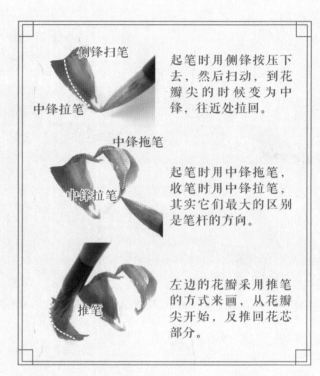

侧锋扫笔
中锋拉笔

起笔时用侧锋按压下去，然后扫动，到花瓣尖的时候变为中锋，往近处拉回。

中锋拖笔
中锋拉笔

起笔时用中锋拖笔，收笔时用中锋拉笔，其实它们最大的区别是笔杆的方向。

推笔

左边的花瓣采用推笔的方式来画，从花瓣尖开始，反推回花芯部分。

壹 画花朵的时候如果以笔法来区分，可以分为三部分，第一部分是花瓣，这部分主要采用侧锋扫笔和中锋拖笔来画。

贰 第二部分是花蕾和枝干等。这部分面积比较小，所以基本不使用侧锋，而主要采用中锋来画。

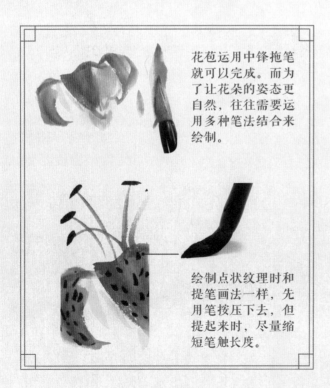

花苞运用中锋拖笔就可以完成。而为了让花朵的姿态更自然，往往需要运用多种笔法结合来绘制。

绘制点状纹理时和提笔画法一样，先用笔按压下去，但提起来时，尽量缩短笔触长度。

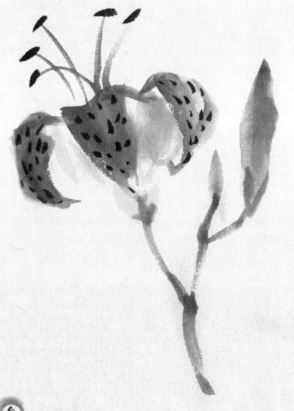

叁 第三部分则是绘制花朵上的纹理，包括花瓣上的斑点和花蕊等。这里运用中锋行笔，花药和斑点则使用类似提笔的笔法画出点状的笔触。

2.2　水墨与水色

2.2.1　如何调色

国画的调色非常讲究，因为国画颜色的最终呈现效果不仅仅是由颜料决定的，它还受水分、纸张等因素的影响。下面我们将逐一讲解在国画调色的过程中需要注意的地方。

调色的步骤

要调出干净的颜色，要注意两点：一、保证调色盘、清水和毛笔干净；二、不要调和超过三种颜色。

可以将需要的颜色挤一些在调色盘的内壁上，两种颜色之间间隔一段距离。

接着用毛笔适当蘸取一点清水，然后将主要的颜色调和进瓷盘底部。再用笔尖适当蘸取另一种颜色，在调色盘中进行调和。

颜色的纯度

国画颜料的特性就是纯度低、混合度高，也就是说，如果调色盘、水或者笔不干净，掺杂了其他颜色，那么调和出的颜色其鲜艳度就会比原本需要的颜色低。

纯度高	纯度略低	纯度低
这是不加其他任何颜色，水分适中的朱砂色。	这是在前面颜色的基础上加入一点点胭脂色调和后的颜色。	这是在前面颜色的基础上加入一点墨汁调和的颜色。

水分的含量

　　水分，是画国画调色时需要重点注意的，水分的多少会直接影响到调和出的颜色的鲜艳程度。当然，水分的多少也会直接影响到颜色画到纸面上后浸染的程度。

太干　　　　　　　　太湿

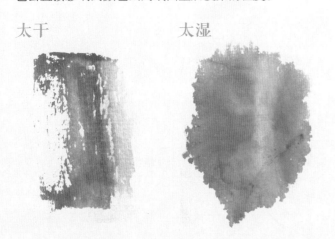

最佳效果

颜料与水分大约2:1时效果最佳，也就是调和成左图中这种状态。这样涂出的颜色均匀饱满，在色块边缘会有自然的浸染。

上面两图中的颜色太干和太湿皆不可取，太干则颜色不饱和，太湿则颜色浸染不可控。

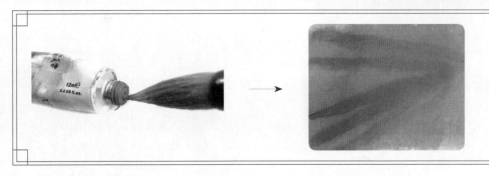

在绘制局部细节时，底色未干之前，可直接蘸取颜料管里的颜色进行叠加。

上色的先后顺序

　　国画颜料属于半透明材料，即浅色不能直接盖住深色。所以在画国画时，要注意上色的先后顺序。

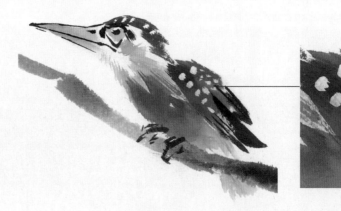

黄色比红色浅，根据国画颜料的特性，不论怎样的上色顺序，两种颜色重叠到一起后，我们看到的都是红色。

当需要用浅色颜料盖住深色颜料的时候，一种方法是用浅色反复多层叠加；另一种方法是直接使用完全不加水的颜料覆盖其上。

2.2.2 蘸色的技巧

蘸色说起来好像并没有什么难的，最基本的蘸色无非是用毛笔蘸取颜色罢了。但学会了蘸色的小技巧，可以帮助我们更得心应手地使用颜色。

蘸色的步骤

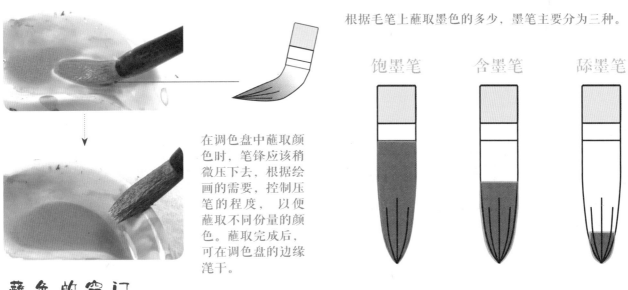

在调色盘中蘸取颜色时，笔锋应该稍微压下去，根据绘画的需要，控制压笔的程度，以便蘸取不同份量的颜色。蘸取完成后，可在调色盘的边缘滗干。

根据毛笔上蘸取墨色的多少，墨笔主要分为三种。

饱墨笔　　含墨笔　　舔墨笔

蘸色的窍门

不要小看方寸之间的调色盘和小小的笔锋，不同的蘸色方式会形成千万种颜色的混合搭配变化。

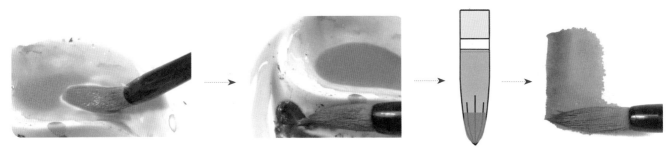

如上图所示，先用毛笔饱蘸一种颜色，然后将水分滗干，再用这支笔的笔尖蘸取另一种颜色。将这支笔侧锋放在纸面上行笔，画出的色块就是两种颜色自然衔接的效果了。

知道了蘸色的这种技巧，我们自然就能创造出更多自然衔接的色彩搭配。

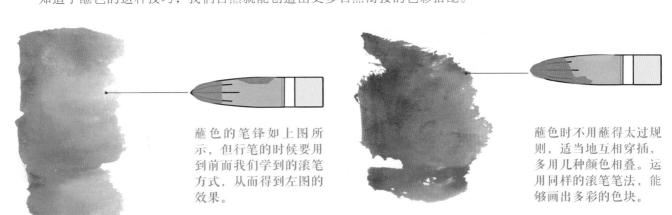

蘸色的笔锋如上图所示，但行笔的时候要用到前面我们学到的滚笔方式，从而得到左图的效果。

蘸色时不用蘸得太过规则，适当地互相穿插，多用几种颜色相叠。运用同样的滚笔笔法，能够画出多彩的色块。

2.2.3 墨的使用

在国画里，墨与色本就是相同的概念。写意画很重要的一部分就依赖于墨色的使用，所以熟练地使用墨色，能让你的作品更具表现力。

墨色

根据墨色干湿、浓淡的不同，它会呈现出不同的效果。这就是我们常说的"墨分五彩"，也就是墨有五种不同的形态。

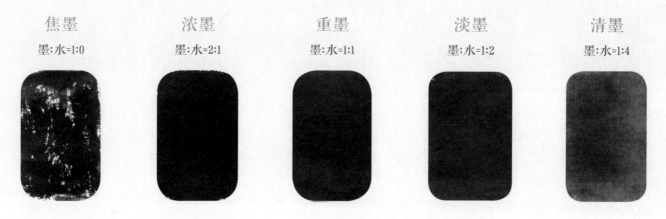

焦墨	浓墨	重墨	淡墨	清墨
墨:水=1:0	墨:水=2:1	墨:水=1:1	墨:水=1:2	墨:水=1:4

墨法

使用上面这些墨色，并通过不同的搭配与不同的叠色顺序组合起来，这就是墨法。熟练地使用墨法来绘画，就能掌握更多表现形式。

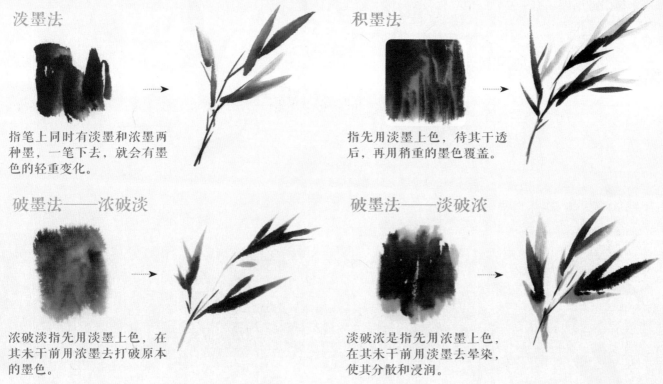

泼墨法

指笔上同时有淡墨和浓墨两种墨，一笔下去，就会有墨色的轻重变化。

积墨法

指先用淡墨上色，待其干透后，再用稍重的墨色覆盖。

破墨法——浓破淡

浓破淡指先用淡墨上色，在其未干前用浓墨去打破原本的墨色。

破墨法——淡破浓

淡破浓是指先用浓墨上色，在其未干前用淡墨去晕染，使其分散和浸润。

墨法有许多种，这里只提到了比较常用的几种。绘画时，找到你最熟悉和最适用的那一种，甚至可以创造属于自己的独特的墨法。

2.3 笔何以类形，笔法的练习

2.3.1 如何画线条

画面中的线条无处不在，通过前面学到的笔法，我们能够画出更多的线条变化。而不同的线条则能够应用到和它相对应的不同物体上。

线条的变化

线条虽然是一笔而成的，但在画线条的过程当中，通过笔法和墨法的变化，我们同样能够让线条充满变化和表现力。

用笔快慢和轻重的变化

用墨干湿的变化

用墨深浅的变化

用笔干脆与柔软的变化

通过以上这些例子可以看出，画面中各种各样的线条变化，正是由于我们在绘制时用笔的方式和用墨的方式不同造成的，而这些都可以运用到实际的绘画案例当中。

线条的运用

下面列举了三个实例，通过实例不难看出绘画时绘制不同的物体应该使用具有针对性的线条，以及不同线条间的合理搭配。

兰草叶

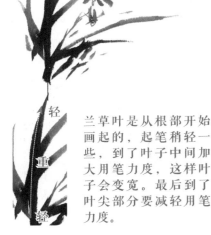

竹枝

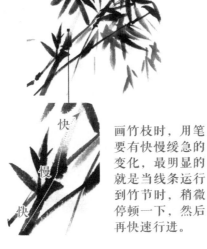

虫须

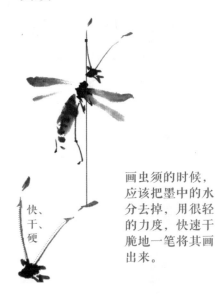

兰草叶是从根部开始画起的，起笔稍轻一些，到了叶子中间加大用笔力度，这样叶子会变宽。最后到了叶尖部分要减轻用笔力度。

画竹枝时，用笔要有快慢缓急的变化，最明显的就是当线条运行到竹节时，稍微停顿一下，然后再快速行进。

画虫须的时候，应该把墨中的水分去掉，用很轻的力度，快速干脆地一笔将其画出来。

2.3.2 如何画渐变色

在写意画里，渐变色的使用非常普遍。这是因为写意画有了渐变色，所以充满了变化，而不至于成为死板的、平涂的装饰画。

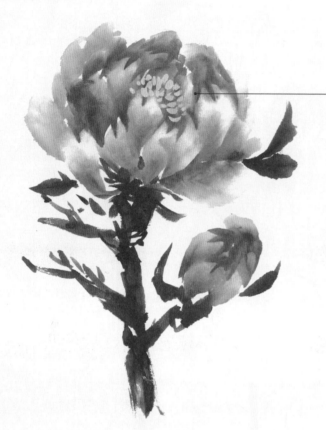

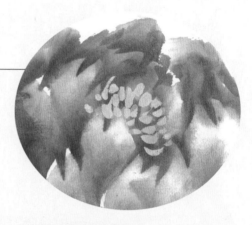

笔锋吸墨程度的不同，让图中的牡丹花有了颜色的变化。而正是因为这种变化，花瓣才能表现出正面和反面的区别。

单色渐变的画法

单色渐变，顾名思义就是指单一颜色的渐变，主要表现出颜色深浅的过渡。单色渐变也分为两种：一种是湿墨渐变；另一种是焦墨渐变。

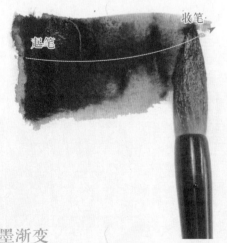

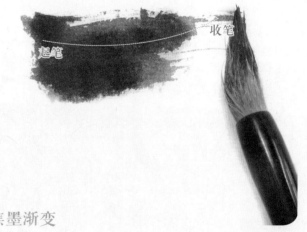

湿墨渐变

当大量墨与水在笔肚中充分融合时，由于墨的密度大，在下笔的时候墨色就较重，在移动笔锋的过程中，墨越来越少，墨色自然也会变淡，从而得到渐变的效果。

焦墨渐变

焦墨渐变，也就是浓墨渐变，由于水分含量低，故而会有干湿的效果。起笔的时候稍作停顿，然后快速横扫收笔，在收笔的一侧就会因为笔锋的不均匀使墨比起笔时更淡。

双色渐变的画法

　　双色渐变，顾名思义就是指两种颜色间形成自然的过渡和衔接。它主要是在一支笔上同时蘸取两种颜色，让其在笔肚中融合衔接而产生的。

蘸墨

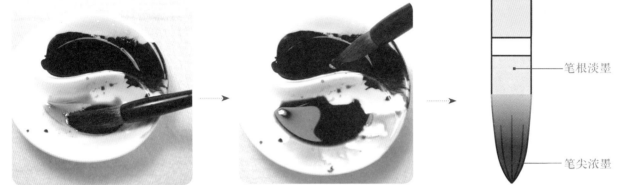

准备两种不同的颜色。首先用毛笔饱蘸淡墨，让笔肚均匀饱满吸墨。

然后适当沥干笔肚，并用大约1/3的笔尖蘸浓墨。

这时笔锋上就有了两种颜色，笔根是浅色，笔尖是深色。二者会在笔肚处自然融合。

笔根淡墨

笔尖浓墨

绘制

将整个笔锋平放到纸面上，用侧锋的运笔方式来画，这样就能画出笔尖端深、笔根端浅的渐变色块了。

切勿使用中锋笔法，这样无法得到渐变色。

两种颜色的渐变

　　上面我们学习了用浓墨和淡墨进行双色渐变的方法，既然是双色渐变，自然要使用两种不同的颜色。

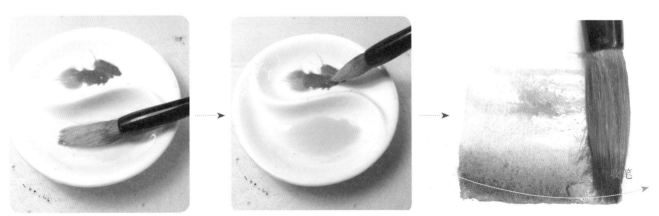

比如我们先用笔饱蘸藤黄色，然后再用笔尖蘸朱砂色。这样就能得到藤黄色与朱砂色两种颜色的渐变，画到纸面上的效果如上图所示。

2.3.3 如何画出正确的形状

笔以类形，就是我们用笔画出的形状就是该物体的形状，比如下面的葡萄。

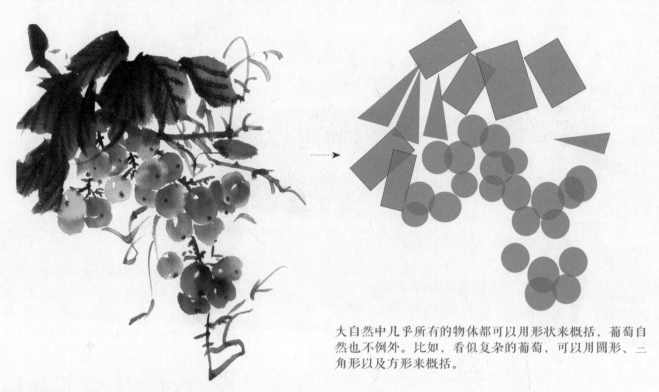

大自然中几乎所有的物体都可以用形状来概括，葡萄自然也不例外。比如，看似复杂的葡萄，可以用圆形、三角形以及方形来概括。

如何画出称心的形状

首先学会画最基本的形状，然后举一反三，概括出更多的绘画对象。

方形的画法

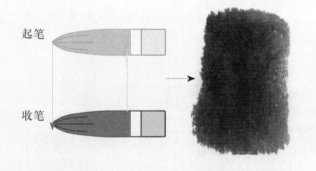

三角形的画法

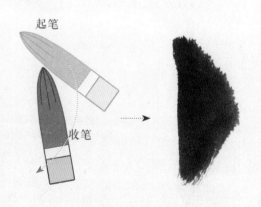

圆形的画法

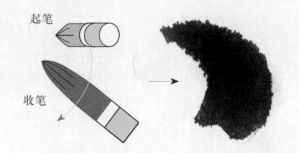

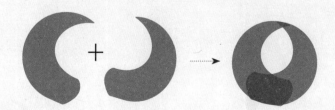

形状的练习，枫叶

首先要明确不是所有的形状都要画得非常规则，不然就会失去写意画的趣味性，比如下面的枫叶。

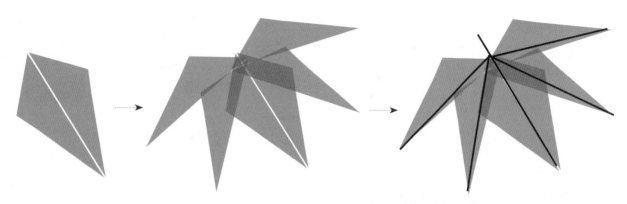

可以看到，一片枫叶是由6个三角形组成的。通过这6个三角形的方向变化和夹角的搭配，我们就可以画出各式各样的枫叶。

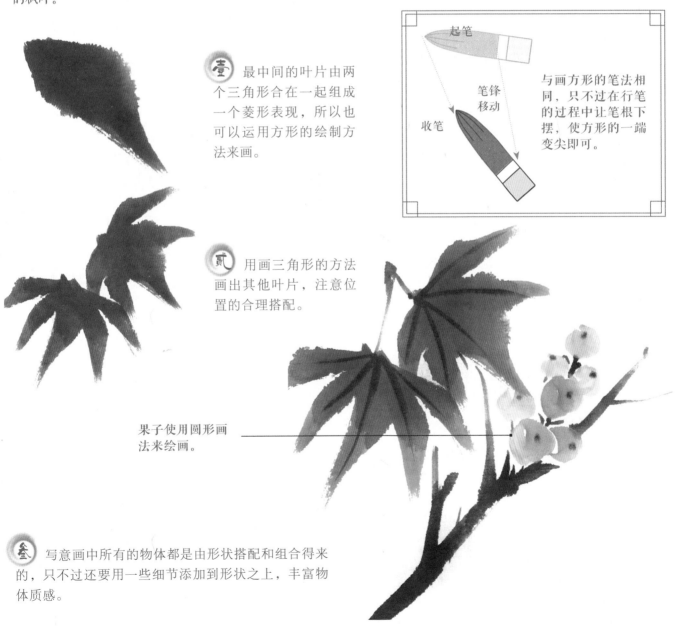

壹 最中间的叶片由两个三角形合在一起组成一个菱形表现，所以也可以运用方形的绘制方法来画。

与画方形的笔法相同，只不过在行笔的过程中让笔根下摆，使方形的一端变尖即可。

起笔

笔锋移动

收笔

贰 用画三角形的方法画出其他叶片，注意位置的合理搭配。

果子使用圆形画法来绘画。

叁 写意画中所有的物体都是由形状搭配和组合得来的，只不过还要用一些细节添加到形状之上，丰富物体质感。

2.4 国画小窍门

2.4.1 妥善运用湿笔与枯笔

除了笔中含水分多少之外，行笔的快慢也会造成湿笔和枯笔的区别。那么该如何运用这些技巧进行绘画呢？

什么是湿笔与枯笔

湿笔

笔肚中含水量足够，画出的笔触墨色饱满，即为湿笔。

枯笔

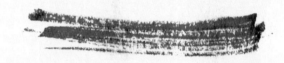

笔肚中含水量少，并且行笔稍快，就会画出这样的磨砂效果笔触，即为枯笔。

湿笔与枯笔的运用

比如在画花蕊周围的部分时，为了体现花瓣的娇嫩、色彩的鲜嫩，就可以使用湿笔的处理方式刻画。

为了让花朵的边缘看起来更加透气，我们可以使用枯笔去画，这能让整朵花显得更加生动。

归根结底，画面中一个物体最好用湿笔和枯笔笔触共同表现。不过要根据行笔的节奏，保持物体中心湿笔，边缘枯笔为佳。

2.4.2 运用书法的行笔绘画

所谓书画不分家，意思就是书法和国画搭配起来往往相得益彰。接下来我们就来介绍国画中的一个小窍门，即用书法的行笔来绘画。

与书法行笔的结合

书法和绘画所用的工具相同，那么自然在运笔上也会有许多相似之处，如下面的例子所示。

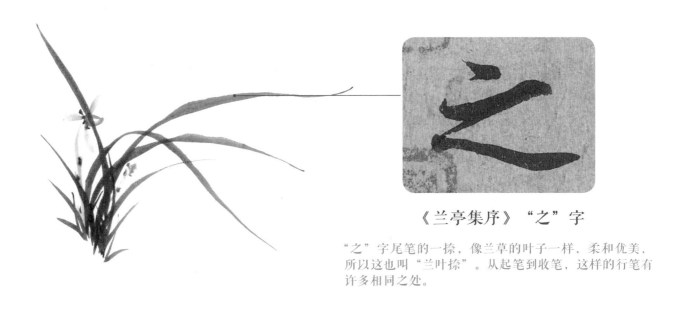

《兰亭集序》"之"字

"之"字尾笔的一捺，像兰草的叶子一样、柔和优美，所以这也叫"兰叶捺"。从起笔到收笔，这样的行笔有许多相同之处。

其实我们所说的书法的行笔更像是一种潇洒的笔意，因为写字时不可能慢慢地去描摹，而需要快速地一蹴而就，这种连贯的行笔方式正是绘画时所需要的。

书法行笔的运用

我们说画国画就是用毛笔去画出与物体相似的形状，但并不是用毛笔去"描"出一个规则的几何形，如下面的梅花。

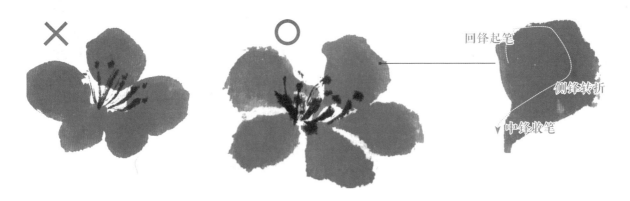

如果梅花的五片花瓣都恰好是边缘清晰且形状规则的圆形，那就会让这朵梅花显得呆板。相反，如果采用书法的行笔使其边缘不封闭，外形不规则，并且有节奏变化，这样的梅花才会更有看点。

书法的笔意

每个人的用笔都有自己的意境，也就是笔意。笔意同样可以带入画意，如下面的"花"字。

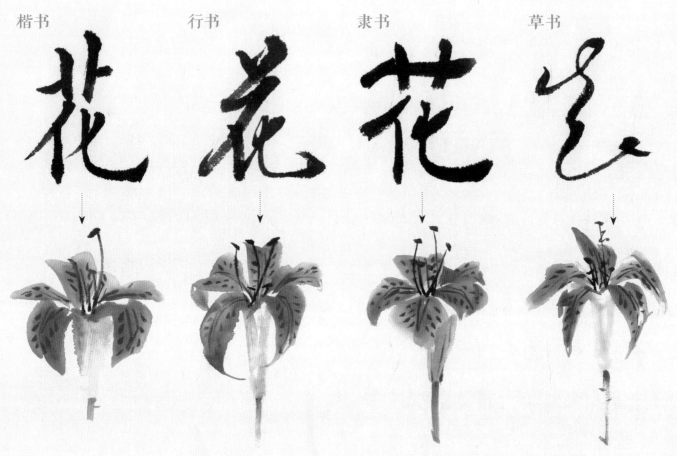

针对每一种书法字体，都可以相对应地画出与其笔意相似的画面。楷书相对工整，行书潇洒，隶书圆润，草书随性。行笔时带有不同的书法笔意，不仅有助于统一画面效果，而且在视觉上也会显得更加有趣。

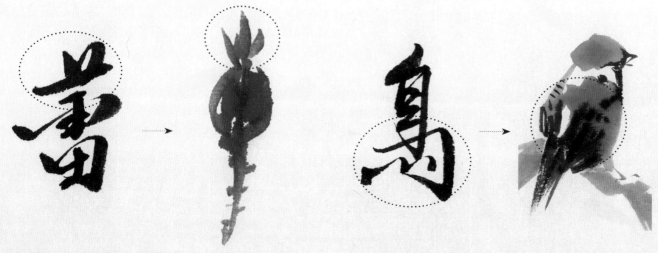

花蕾的"蕾"字上半部分是草字头，所以草字头的用笔笔意也可以运用到花蕾顶部的萼叶上。

"鸟"字的下半部分在象形文字中表示鸟儿的翅膀，所以在画鸟的翅膀时，也可以用这种连贯的点来表示翅膀上的主羽。

汉字有象形文字，以表意用，所以每个字都与它所表达的意思有联系，这一点从字的偏旁部首可以看出来。那么在绘画时，也可以将对象与文字结合起来，思考笔法技巧。

第叁章

花前醒坐，花下醉眠

花卉、草木是中国传统写意画里永不凋零的题材。佛家说「一花一世界，一叶一菩提」，这也暗合了三教合一的中国传统人文情怀。而作为后人的我们，血液中自带着令人自豪的非凡理解。如何画花，或许就代表着如何为人。

3.1 花草的下笔定型

3.1.1 "一笔为叶"，叶子的画法

所谓"一笔为叶"指的是叶子通常是由一笔画成的，利用笔锋的宽度，合理地设计行笔的笔法，就能恰当地表示出叶子的形状。

叶子的基本画法

侧锋起笔

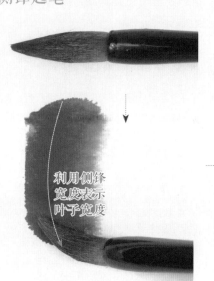

利用侧锋宽度表示叶子宽度

定型

加上叶脉

以上是最基本的叶子的画法，笔锋侧卧，这个宽度就是叶子的宽度，笔锋行进的距离就是叶子的长度。这片叶子在笔锋行进的过程中没有其他的变化，所以画出来是一片非常规则的叶片形状。

其他叶子的画法

宽叶的画法

基本上所有的宽叶都可以采用回锋的起笔，收笔时减轻力度，变为中锋，这样可以画出叶尖。

长叶的画法

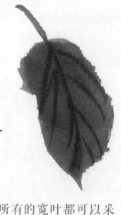

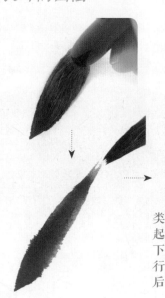

类似竹叶或兰叶这种长叶，起笔时直接将笔锋用力按压下去。然后保持中锋行笔，行笔的过程中减轻力度，最后将笔提起收笔。

叶子的角度

观察叶子的角度不同，它的形状也会大不相同，在绘画时要注意这一点。我们可以用几何形归纳的方式来确保叶子的形状不出错。

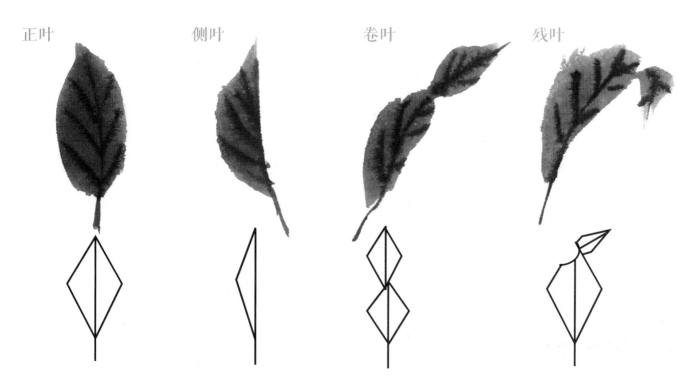

正叶　　　　　侧叶　　　　　卷叶　　　　　残叶

基本上可以将叶子归纳为简单的菱形，叶子被主叶脉分割为左右两个三角形。因此可以以这个菱形对应着叶子的真实形状变形，再结合前面学到的笔法，准确地画出叶子的形状。

叶子的生长规律

除了用形状来区分不同品种的叶子外，叶序的生长规律也不能忽视。叶序大致分为三种，即对生、互生和簇生，在写意画里，最常见的是对生和互生的叶序。

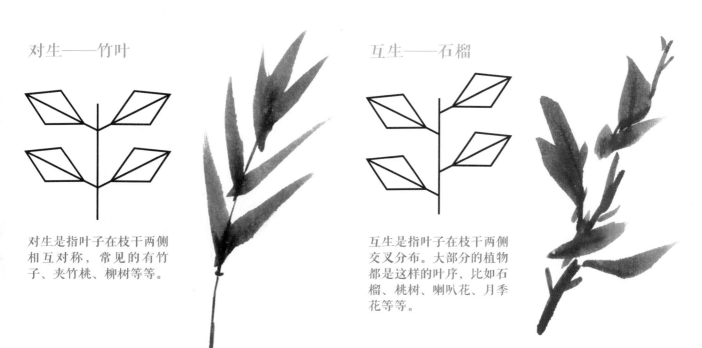

对生——竹叶　　　　　　　　互生——石榴

对生是指叶子在枝干两侧相互对称，常见的有竹子、夹竹桃、柳树等等。

互生是指叶子在枝干两侧交叉分布。大部分的植物都是这样的叶序，比如石榴、桃树、喇叭花、月季花等等。

3.1.2 "两圈为果"，瓜果的画法

在前面的学习中，我们知道一个圆形是由两个半圆环组合而成的，而瓜果的圆形同样如此，这也就是所谓的"两圈为果"。

果子的画法

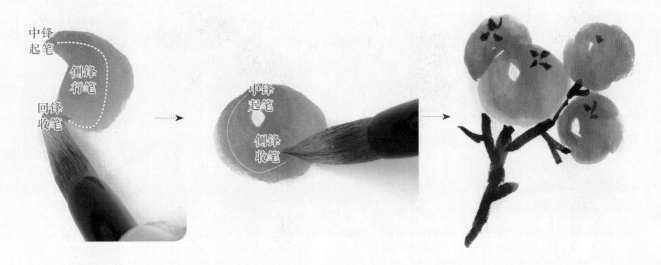

如果是先画右边的半个圆环，那么画左边的圆环时，收笔就可以不用回锋了，可以利用笔根的淡色融入到右半部分，衔接起来。根据需要的高光位置，我们也可以任意地调整起笔的位置，最后添加质感、细节等就可以得到一串果子了。

两圈为果的运用

两圈是一般绘画瓜果时的笔触数量，如遇到需要多笔完成的瓜果，就可以以左右对称的对数笔触来完成。

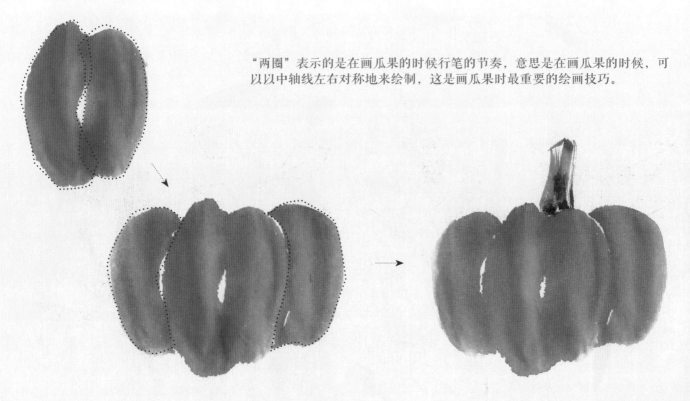

"两圈"表示的是在画瓜果的时候行笔的节奏，意思是在画瓜果的时候，可以以中轴线左右对称地来绘制，这是画瓜果时最重要的绘画技巧。

3.1.3 "三点为花"，花朵的画法

在传统写意画里，花都是"点"出来的，我们用点状的笔触可以模拟出花瓣的形状。接下来，我们就来学习如何画"点"，如何用"点"画花瓣吧！

细长点的画法

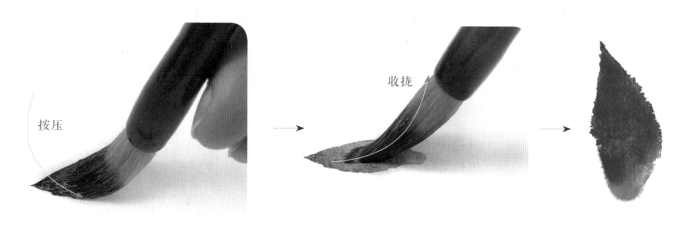

起笔时，将笔锋正面放下，稍加用力按压下去。但要注意，不要将整个笔锋全部按下，按压到一半即可。收笔时，首先把笔尖往行笔方向提拉一点，然后顺势收起。要让笔锋有一种弹性的感觉。

用细长点画花朵

由于笔根处往往吸墨不均，所以如果全部按下，会导致点的形状不规则。

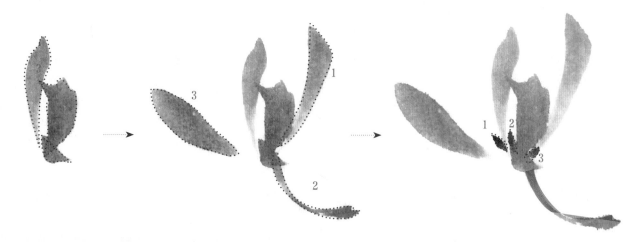

壹 用"三点"来画花芯部分的三片花瓣，分别用三个"点"来表示三片花瓣。

贰 用"三点"画外围的三片花瓣，在上一组的"三点"完成后就要确定外围这三片花瓣的位置。

叁 第三组"三点"的面积很小，用重色点出花蕊，兰花的花朵就完成了。之后可以添加枝干等部分。

圆形点的画法

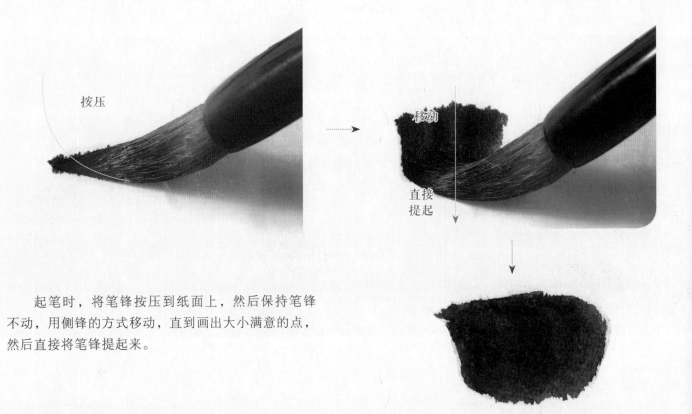

按压

移动

直接
提起

起笔时，将笔锋按压到纸面上，然后保持笔锋不动，用侧锋的方式移动，直到画出大小满意的点，然后直接将笔锋提起来。

用圆形点画花朵

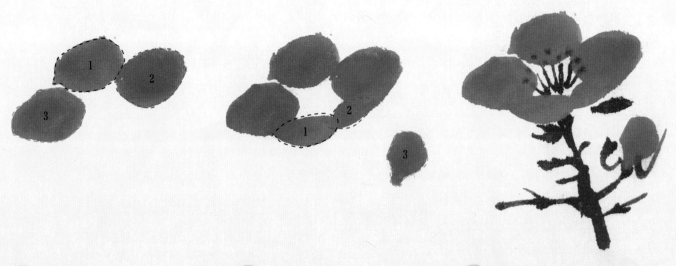

壹 先用"三点"来画梅花上方的三片花瓣。

贰 用两点将斜向的另两片花瓣完成，它们由于倾斜所以点会扁一些。再用一点画旁边的花苞。

叁 最后将花蕊画出来，并用枝干将花朵与花苞连接起来。

一定要注意，三点画花所说的"三点"是指一种绘画的节奏和韵律，并非是死板的三点为一组，其中可以有很多的灵活变化。

3.2 花草的练习

3.2.1 兰花

兰花与梅、竹、菊一起称为"花中四君子"，绘制兰花时，注意要用笔锋去塑造其空谷幽兰、灵动非凡的花瓣姿态。

观察与分析

兰花最外层的三片花瓣其实是它的萼叶，呈"品"字形排列。内圈有三片花瓣，花瓣退化故而可以省略，最中心有一片花蕊。

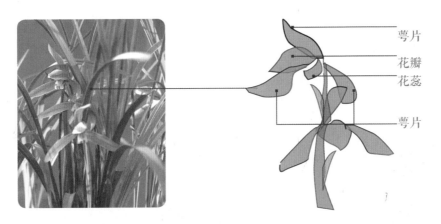

兰花的画法

前人常说，与其说是画兰花，不如说是画兰草。而我们的绘画步骤，也正是从叶子开始的。

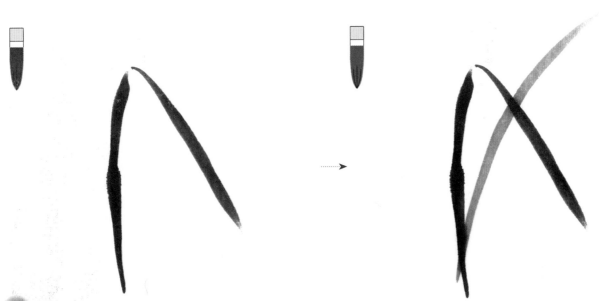

壹 画叶子应从根部开始起笔，首先用重墨画出最中间的叶子，然后用淡墨加橄榄绿色调色画出右边的叶子，两片叶子要各不相同，不管是颜色的深浅，还是姿态都要有所区别。最好的方法就是画完一片叶子之后，换笔调色再画另一片。

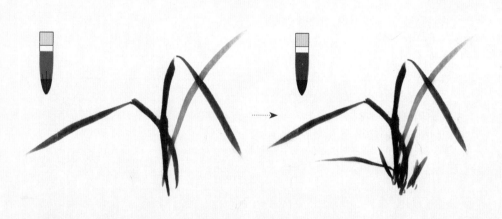
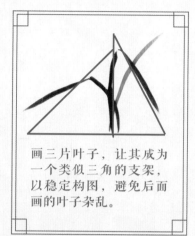

画三片叶子，让其成为一个类似三角的支架，以稳定构图，避免后面画的叶子杂乱。

贰 用笔尖蘸上浓墨画出左侧的叶子，整个画面中只画这三片长叶就可以了。接下来使用笔身重墨、笔尖浓墨的笔锋将这三片叶子周围的小叶子画出来。虽然其他小叶子不用过多地考虑大小和姿态，但也要做到基本的自然、和谐。

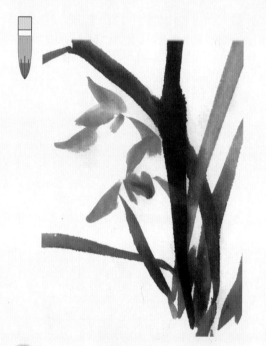

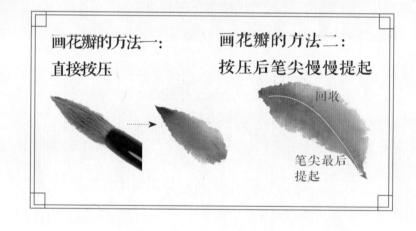

画花瓣的方法一：
直接按压

画花瓣的方法二：
按压后笔尖慢慢提起

回收

笔尖最后提起

叁 然后用三绿色和藤黄色调和出黄绿色，再在笔尖蘸取一点点朱砂色，将笔按压下去。注意一笔即是一片花瓣，所以用笔锋的形状就能表现兰花花瓣的形状，笔尖与花瓣尖对齐。

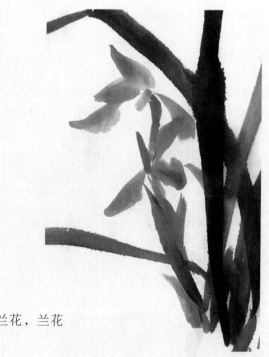

肆 用笔尖蘸上朱砂色，画出枝干连接两朵兰花，兰花的枝干上有一些分叉，并且上细下粗。

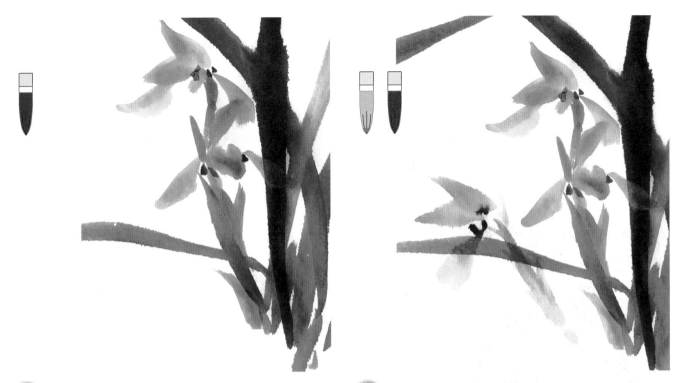

伍　改用蘸有浓墨的毛笔，在花瓣之间点上三个黑点，表示花蕊。

陆　然后用前面的方法画出另一枝只有一朵兰花的花枝。

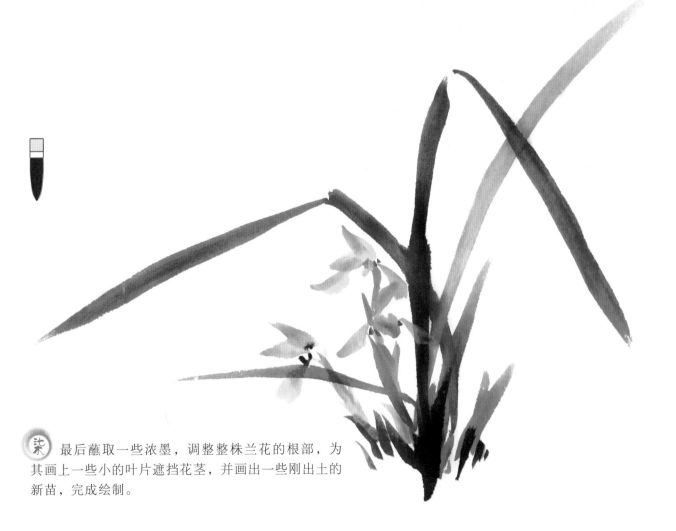

柒　最后蘸取一些浓墨，调整整株兰花的根部，为其画上一些小的叶片遮挡花茎，并画出一些刚出土的新苗，完成绘制。

3.2.2 蔷薇

大部分蔷薇科植物，比如蔷薇花、月季花、玫瑰花，都是多花瓣的花朵，长得非常相像，故而它们的绘制方法也大致相同。

观察与分析

蔷薇花的花瓣呈螺旋状排列，越靠近花蕊，花瓣排列越紧密，所以在绘制的时候要注意花蕊部分的颜色应该更深一些。

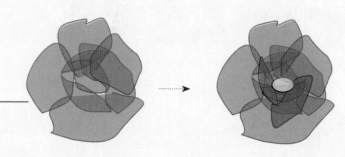

蔷薇花的花瓣重叠，结构看起来较为复杂，在绘制时可以由底层花瓣开始一层一层地叠加。

蔷薇的画法

画蔷薇花应该从花朵下方的花瓣入手，使用色块拼接，组成花朵。

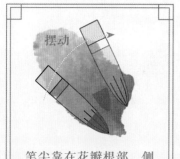

笔尖靠在花瓣根部，侧锋下笔后，笔尖适当移动，笔根大幅度摆动，画出花瓣。

壹 先画靠近花托的花瓣，用笔根蘸加水调浅的牡丹红色，再用笔尖蘸未加水的牡丹红色，一笔即是一片花瓣。画的时候笔尖应该指向花瓣根部，利用笔根的摇摆画出花瓣。注意拼接的花瓣间要留有一些空隙，方便用浓牡丹红色加深花蕊部分。

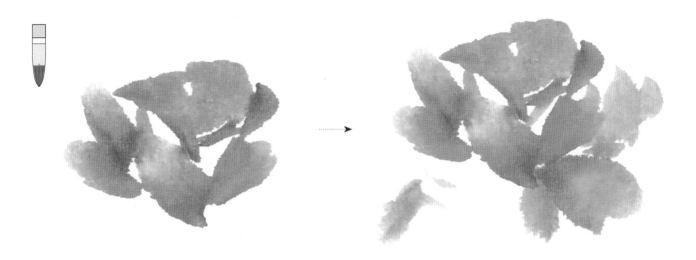

贰 再顺势往上画顶部的花瓣，使用同样的画花瓣的方式，适当改变笔锋摆动的弧度画出更多的花瓣，由花瓣组成基本的花朵形状。

叁 用不加水的牡丹红色在花朵的花芯部分绘画，表示花芯部分的深色花瓣。只需用侧锋下笔，轻轻按压到纸面上，即可抬起。画出条形色块，色块要有适当的方向与角度变化。

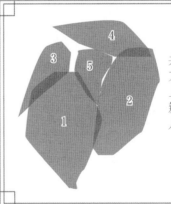

共五片花瓣，下方两片大花瓣，上方两片小的花瓣，中间填充一片花瓣。

肆 用笔尖蘸了大量牡丹红色的清水笔画出花朵旁的花苞，这个花苞有两片完整的花瓣，上面有窄一些的条形花瓣封顶。

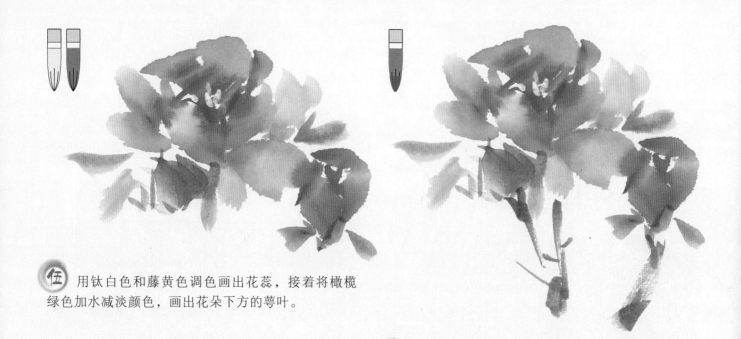

伍 用钛白色和藤黄色调色画出花蕊，接着将橄榄绿色加水减淡颜色，画出花朵下方的萼叶。

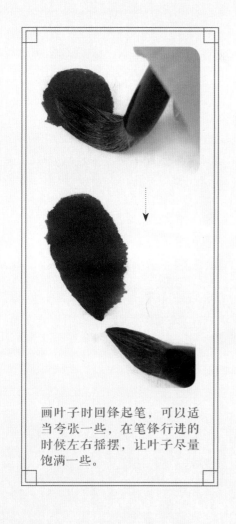

画叶子时回锋起笔，可以适当夸张一些，在笔锋行进的时候左右摇摆，让叶子尽量饱满一些。

陆 用笔身蘸淡淡的橄榄绿色，笔尖蘸牡丹红色，在花朵以及花苞下方勾勒出枝干，勾勒枝干的线条时要快速果断，线条间可以断断续续地拼接在一起。

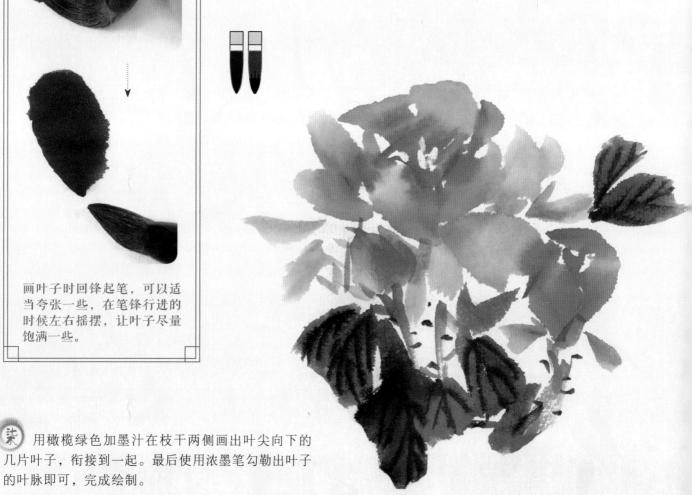

柒 用橄榄绿色加墨汁在枝干两侧画出叶尖向下的几片叶子，衔接到一起。最后使用浓墨笔勾勒出叶子的叶脉即可，完成绘制。

3.2.3 牡丹

牡丹极艳，国色天香，古往今来有许多文人骚客赞叹过它的美丽，在国画中牡丹也是经久不息的题材。接下来我们就来学习牡丹的画法。

观察与分析

牡丹有许多种颜色，但是不论是什么颜色的，画法大致都相同。牡丹花的花瓣较多，且花瓣向中间将花蕊包裹起来，注意花瓣尖部的锯齿形状。

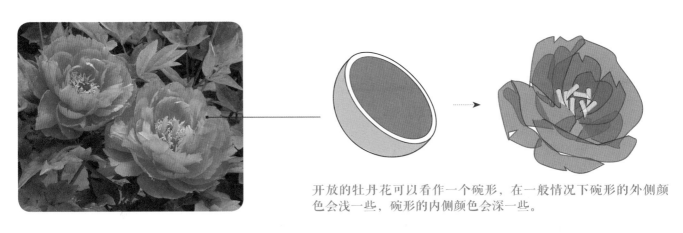

开放的牡丹花可以看作一个碗形，在一般情况下碗形的外侧颜色会浅一些，碗形的内侧颜色会深一些。

牡丹的画法

画牡丹应该从外侧的花瓣入手，由于花瓣根部的颜色较深，所以每片花瓣都要注意颜色由深到浅的变化。

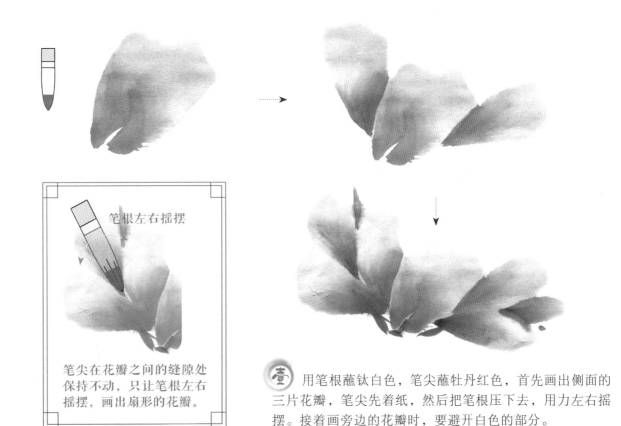

笔根左右摇摆

笔尖在花瓣之间的缝隙处保持不动，只让笔根左右摇摆，画出扇形的花瓣。

壹 用笔根蘸钛白色，笔尖蘸牡丹红色，首先画出侧面的三片花瓣，笔尖先着纸，然后把笔根压下去，用力左右摇摆。接着画旁边的花瓣时，要避开白色的部分。

貳 接下来画靠下的花瓣，调整笔尖的方向，使笔根向下，让重色集中在两层花瓣的中间部分。

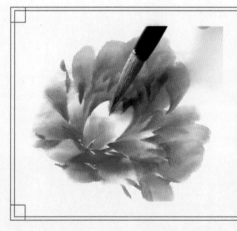

切笔是指用笔锋像刀切一样侧锋按压到纸面，用笔尖上的重色画出花瓣的形状以及顶部的锯齿形。

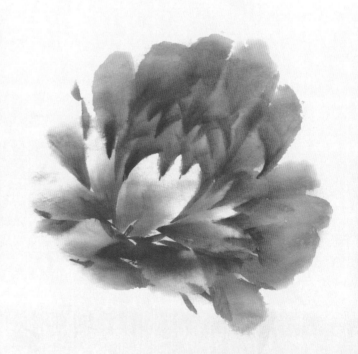

叁 画内侧的花瓣，内侧花瓣的颜色比外侧花瓣深，所以用笔根调和出比钛白色深的淡红色，加入钛白色后不用等待水干。花瓣位于前一层花瓣的缝隙处，所有的花瓣组合成一个类圆形。再用笔尖上的牡丹红色侧锋切笔，切出花瓣之间的重色。

肆 用三绿色加藤黄色不加水调和，然后以点状笔触画在外侧花瓣的顶部，表示花蕊的位置。

伍 用钛白色加藤黄色不加水调和，用较小的点笔触点在花蕊的四周，位置可以随意一些，表示牡丹的花药。

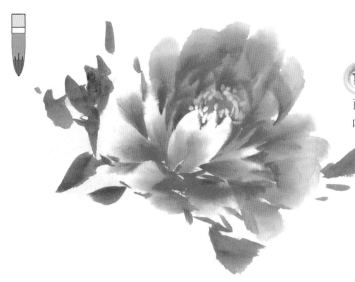

陆 用笔身蘸取橄榄绿色，用笔尖蘸取牡丹红色，画出牡丹花下的萼叶，并进一步画出左侧花蕾下的萼叶和枝干。

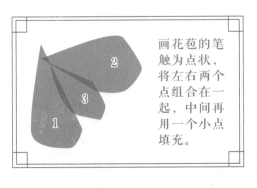

画花苞的笔触为点状，将左右两个点组合在一起，中间再用一个小点填充。

2
3
1

柒 用画牡丹的颜色画三个点状笔触，将笔尖处合在一起，画出未开放的花苞。

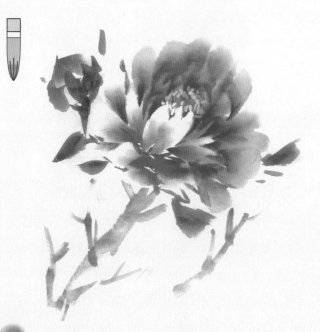

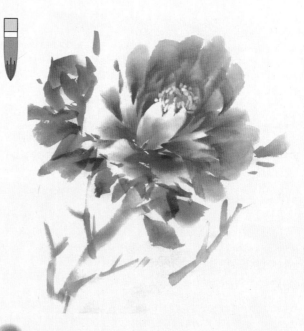

捌 将画萼叶的颜色加上清水减淡，直接勾勒出牡丹的枝干。

玖 用橄榄绿色加上藤黄色填色，用笔尖蘸取不加水的深绿色，以此画出靠近花朵和花苞的嫩叶。

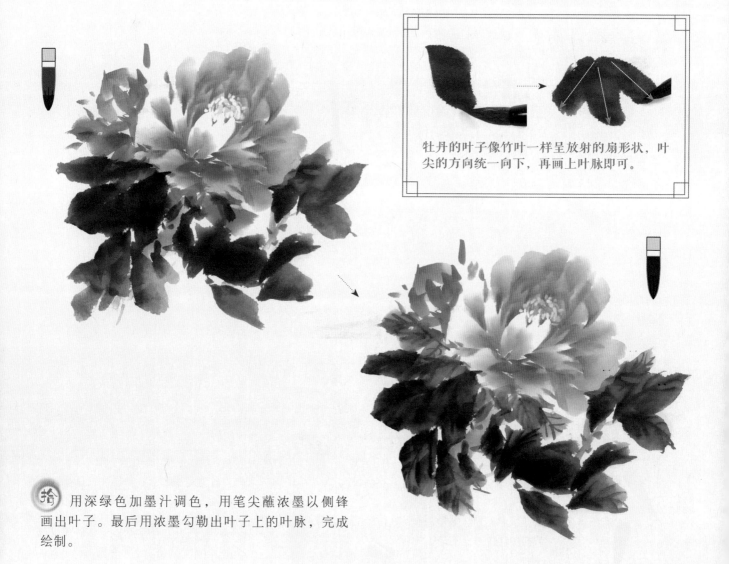

牡丹的叶子像竹叶一样呈放射的扇形状，叶尖的方向统一向下，再画上叶脉即可。

拾 用深绿色加墨汁调色，用笔尖蘸浓墨以侧锋画出叶子。最后用浓墨勾勒出叶子上的叶脉，完成绘制。

3.2.4 垂丝海棠

学会画垂丝海棠，就能够画与之类似的梅花、桃花、梨花、樱花等花朵，现在我们一起来看一下如何画垂丝海棠吧！

观察与分析

垂丝海棠最大的特点就是花朵下方的花托与枝干之间极细的花枝。

垂丝海棠的花朵与桃花、梅花的有点相像，但它并非只有五片花瓣，而是由多片花瓣组合在一起的。

垂丝海棠的画法

海棠花的花瓣大小与梅花差不多，可以用点状笔触来画，由多层的色块叠加。

壹 由于花朵分布在枝干的两侧，所以在绘制的时候首先用较浅的墨色轻轻勾勒出枝干的位置，以便画花朵的时候有所参照，避免画错位置。

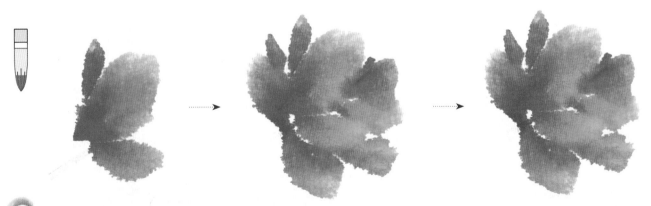

贰 用笔身蘸取加水减淡后的牡丹红色，用笔尖蘸取未加水的牡丹红色。然后将笔尖点在花瓣根部的位置，将笔锋点在纸面上画出一片花瓣，并在周围加上其他花瓣。接着用同样的笔法在这三片花瓣周围画出大大小小的花瓣，组合成一朵花的形状。画每一片花瓣时都需要用笔尖蘸一些牡丹红色，并且花瓣之间尽量保持一定的距离，这样才能画出有颜色轻重变化的花朵。

叁 使用同样的颜色和同样的方法画出旁边的另外两朵花,注意前后的遮挡关系。

肆 再画一个花苞,垂丝海棠花苞的画法与蔷薇花花苞的画法类似,先用三个大的点状笔触画出侧面的花瓣,然后用两片花瓣封顶。

伍 所有开放的花朵画法都相同,在四朵花左边画上另外两朵开放的花朵,所有开放的花朵就都完成了。

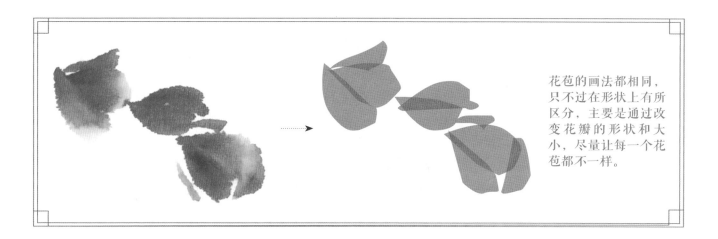

花苞的画法都相同，只不过在形状上有所区分，主要是通过改变花瓣的形状和大小，尽量让每一个花苞都不一样。

陆　接下来再画其他的花苞，注意这些花苞的颜色比花朵的颜色深，大一点的花苞由五片花瓣组成，小一点的由三片花瓣组成，刚长出的花苞则由两片花瓣组成。用上一步的方法将剩下的花苞都画出来，一定要注意每一个花苞的大小与姿态变化，一定要让其各不相同。

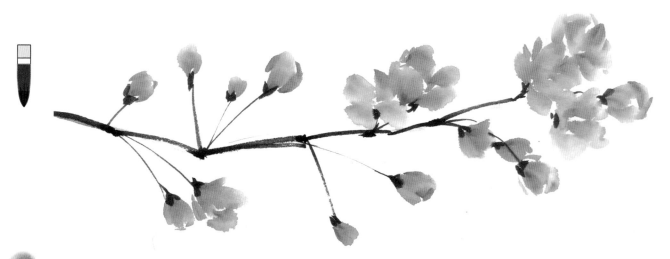

柒　用笔身蘸取胭脂色，用笔尖蘸浓墨，点出花朵下的花托萼叶，然后勾勒出花枝，注意相邻花朵的花枝是从相同的地方生长出来的。接着用稍粗的线条画枝干，在枝干上花枝的节点处稍作停顿，使其有粗细和顿挫的变化。

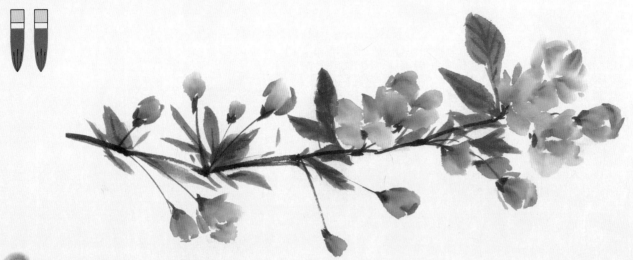

捌 用笔蘸取橄榄绿色，用笔尖适当蘸一点朱砂色，利用笔锋的宽度画出楔形的叶子，然后用笔蘸取不加水的朱砂色，勾勒出叶脉以及新芽等等。

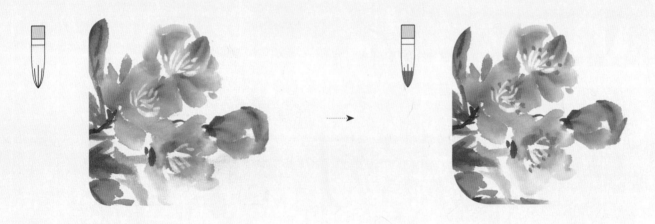

玖 用钛白色和藤黄色调色勾勒出丝状的花蕊，再用笔直接蘸取朱磦色点出花蕊上的花药。未开放的花苞则不需要画花蕊。

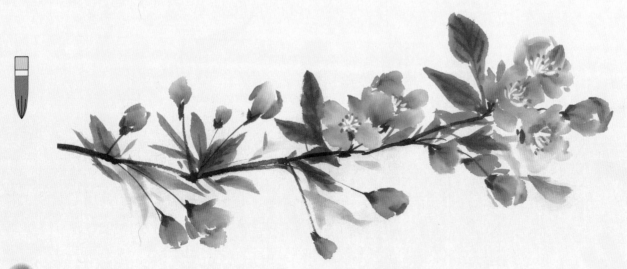

拾 用橄榄绿色加水调色，在花朵之间的缝隙处适当添加一些淡色叶子，调整花枝的形态，使其灵动一些，完成绘制。

3.2.5 落红作实图

落红作实图，绘制的对象是残荷，荷花凋零后露出灵动出尘的莲蓬。所以我们要画的画面既有花，又有果实，再添以水草飞虫，画面将别有情趣。

分析与构图

这次我们将采用圆形的构图来作画。

古时的园林正门以圆形居多，而通过圆形的孔洞观察景象，在视觉上会别有一番趣味。后来演变到小品画构图上，也为画面增色不少。

我们采用圆形构图的时候，要避免物体平均分布，通常是将物体集中在一侧，让另一侧空白、透气。

作画步骤

绘制时最好选择有指向性的物体来画，比如莲蓬，因为它的枝干就像切割线，不仅可以分割画面，帮助构图，还能很好地起到参照线的作用。

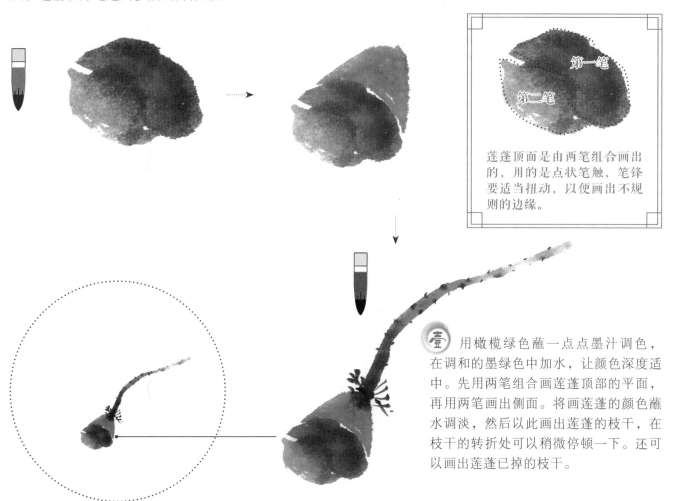

第一笔

第二笔

莲蓬顶面是由两笔组合画出的，用的是点状笔触，笔锋要适当扭动，以便画出不规则的边缘。

壹 用橄榄绿色蘸一点点墨汁调色，在调和的墨绿色中加水，让颜色深度适中。先用两笔组合画莲蓬顶部的平面，再用两笔画出侧面。将画莲蓬的颜色蘸水调淡，然后以此画出莲蓬的枝干，在枝干的转折处可以稍微停顿一下。还可以画出莲蓬已掉的枝干。

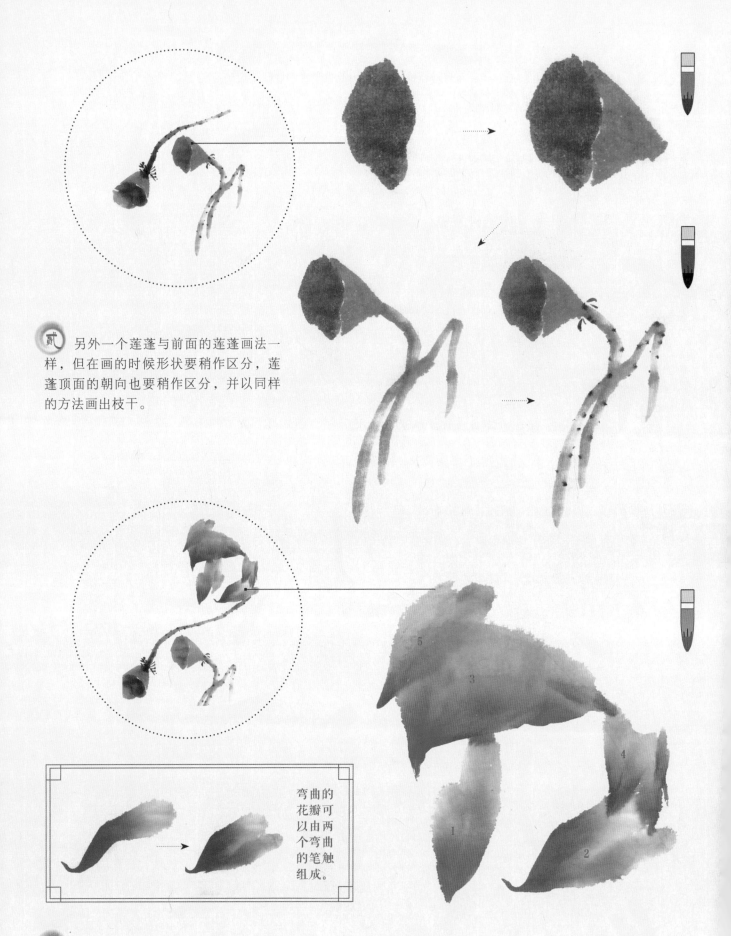

㈡ 另外一个莲蓬与前面的莲蓬画法一样，但在画的时候形状要稍作区分，莲蓬顶面的朝向也要稍作区分，并以同样的方法画出枝干。

弯曲的花瓣可以由两个弯曲的笔触组成。

㈢ 用笔身蘸淡牡丹红色，用笔尖蘸浓牡丹红色，切笔下笔，用笔尖表现花瓣尖，下笔后笔根左右摇摆，有的花瓣可以用两笔完成。根据图中所示的顺序画出花瓣，由这些花瓣组成中间留有空隙的花朵。

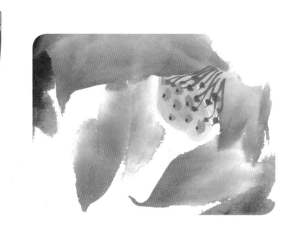

肆 在荷花的中心加上未成熟的黄色莲蓬，画法与前面的莲蓬相同，但是用土黄色和藤黄色调色画出。

伍 用朱磦色和胭脂色调和得到较深的橙色，然后画出荷花中间的花蕊。并用前面画莲蓬的方法画出此处荷花内部莲蓬上的莲子。

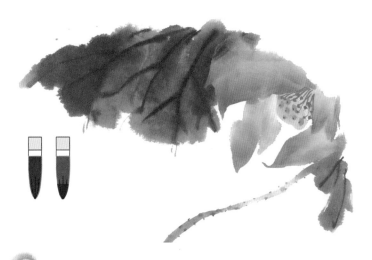

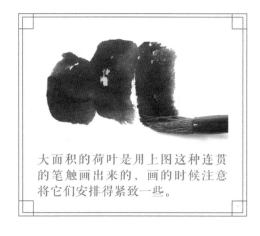

大面积的荷叶是用上图这种连贯的笔触画出来的，画的时候注意将它们安排得紧致一些。

陆 用笔身蘸取橄榄绿色和墨汁调和的墨绿色，用笔尖蘸取浓墨，使用侧锋下笔，以连贯的笔触画出荷叶。再以重墨自上而下勾勒出荷叶的叶脉，勾勒时随意分叉，甚至可以适当超出荷叶的轮廓。

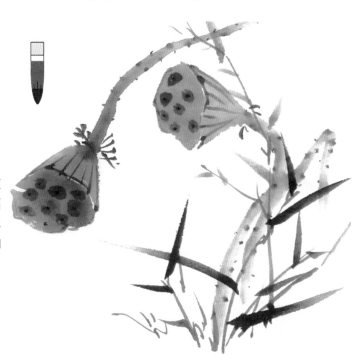

柒 用加水后的清墨在莲蓬的下方画出水草的枝干，画的时候快速行笔，在节点处有停顿。然后用笔尖蘸上浓墨，以下笔稍重然后快速提笔的方式画出水草的叶子。并待莲蓬的颜色干后用淡墨画出莲子，加以重墨点压以及勾边。

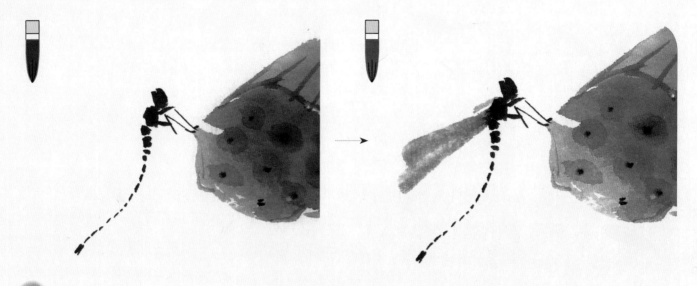

捌 在左侧莲蓬上用浓墨作点，将这些点连起来组成一只豆娘，注意表示头部的点和表示胸部的点稍大，其他逐渐变小。然后用淡墨画出两笔表示翅膀即可。

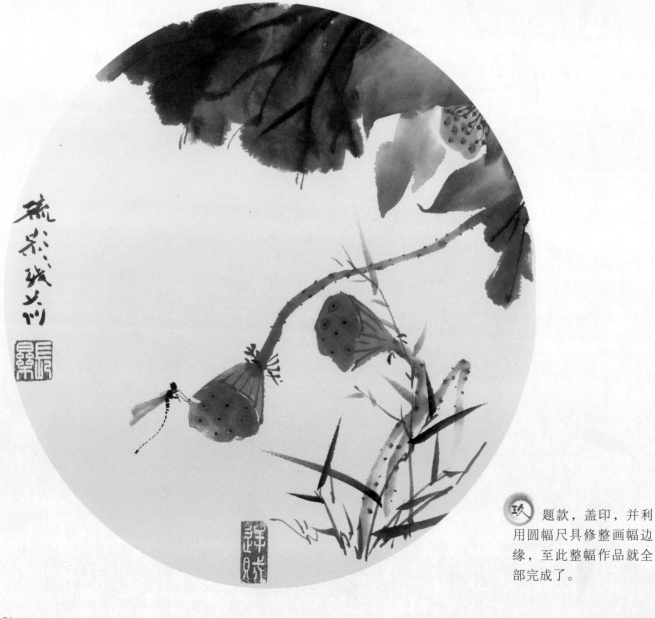

玖 题款，盖印，并利用圆幅尺具修整画幅边缘，至此整幅作品就全部完成了。

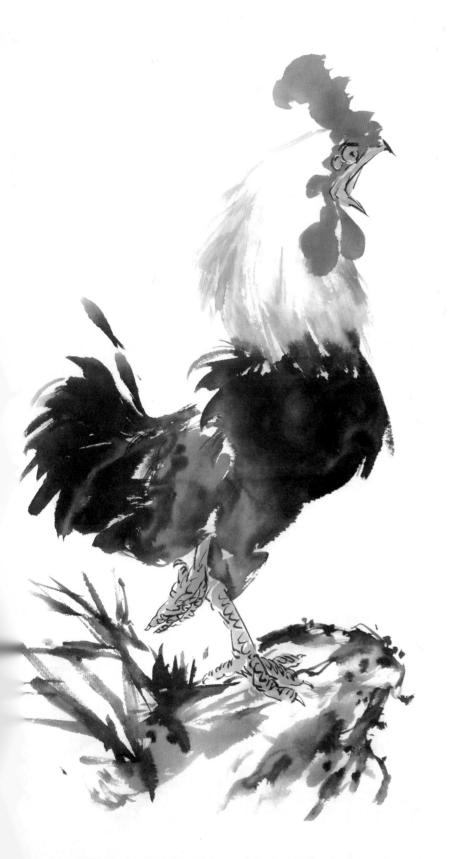

第肆章

双鹛鸣翠，白鹭纵天

在中国传统文化中，文鸟、鸣鸟一直都属于别具异趣的把玩之物，到如今形成了一种有特色的传统文化，所以鸟自然时常出现在国画作品中。自唐宋以来，以鸟为题材的绘画作品不知凡几，涌现出了许多传世之作。在接下来的这一章里，我们就来学习写意画中的常客——鸟的画法。

4.1 着眼几何，如何画鸟

4.1.1 头、胸、腹、背、翅、尾

如果能掌握画鸟儿的技巧，鸟儿其实非常好画。画鸟儿时，先将其头、胸、腹、背、翅、尾这几个部位用几何图形归纳出来，再用毛笔模拟其形状即可。

鸟的结构

在国画中鸟儿主要由头、胸、腹、背、翅和尾这六部分组成，学会了画这六个部分，自然就学会了画鸟儿。

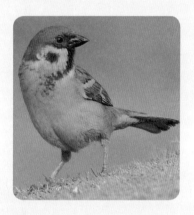

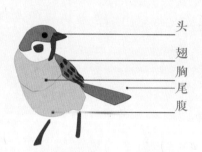

头
翅
胸
尾
腹

注意，如果能看到鸟的胸，就看不到鸟的背，这二者只能存其一。

无论是何种鸟，在国画中都是由这六部分组成的，但要注意：如果能看到胸，就看不到背，所以说画鸟的时候其实就是在画鸟的五个部位。故而，我们可以以这六个部分为标准来画鸟儿。

头部的画法　首先画的一般都是头部。

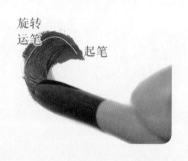

旋转
运笔
起笔

将笔尖指向鸟喙一侧，将笔根压在纸面上，然后往下旋转，收笔的时候快速抬起，以此画出鸟儿头顶的形状。

胸部的画法　接下来顺势往下画出鸟儿的胸部。

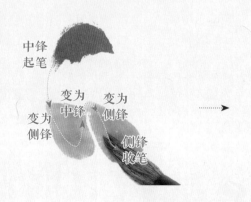

中锋
起笔
变为
中锋
变为
侧锋
变为
侧锋
侧锋
收笔

用连续的两笔画出胸部，首先从颈部中锋起笔，然后用两个连续的侧锋色块表示鸟儿胸部左右两部分。

腹部的画法　腹部连接在胸部下方，有时将其和胸部同时画出。

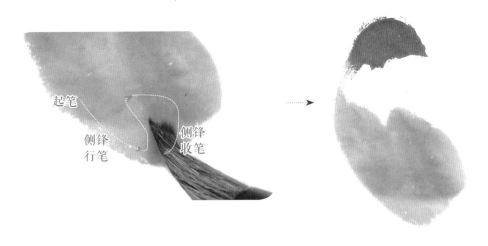

起笔

侧锋行笔

侧锋收笔

画腹部的运笔方式和画胸部相同，在胸部下方就像打圈一样画一个连续的"S"形侧锋笔触，表示腹部。

翅膀的画法　国画中的翅膀分为两种，即张开的和未张开的，而张开的翅膀也只是更大一些而已。

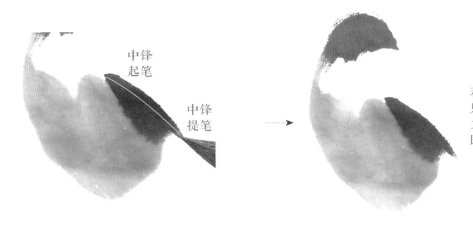

中锋起笔

中锋提笔

若是翅膀紧贴着身体，只需用中锋起笔，再用力加重，并快速收笔，即可画出翅膀的形状。

尾巴的画法　尾巴的画法非常简单，下面一起来了解一下。

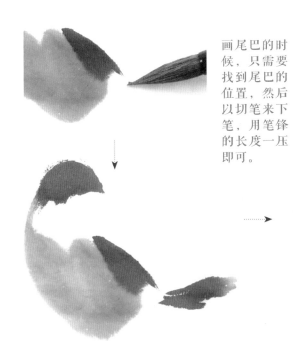

画尾巴的时候，只需要找到尾巴的位置，然后以切笔来下笔，用笔锋的长度一压即可。

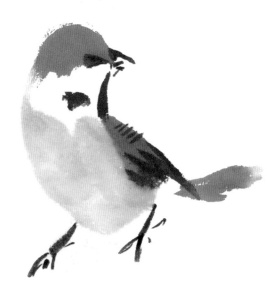

最后用墨色添加鸟喙、眼睛、斑点和爪子即可。将这些都画完之后，立马就可让鸟儿鲜活起来。

4.1.2 如何画出鸟儿的姿势

在上一节中我们知道画鸟其实就是在画鸟儿的几个部位，下面我们就来了解一下表现这些部位的体块应当摆放的位置。

鸟儿的动势线

鸟儿的姿态由它的骨骼决定，骨骼就像是支配鸟儿肢体动作的牵引线，所以这些骨骼连接起来的线就叫做动势线。为了准确画出鸟儿的姿态，我们先忽略鸟儿身上其他的骨骼，留下直接支配鸟儿姿态的动势线。

 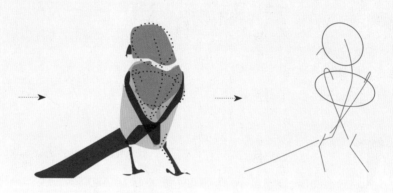

鸟的姿态是由喙、头、胸腔、翅膀、脊柱、尾巴和脚的动态组成的，头部和胸腔可以看成是一个球形体块，接下来再将脊柱和脚部串联起来。

在不考虑形状的前提下，这些动势线可以帮助我们准确地抓住鸟儿的姿态。注意由于鸟儿品种的不同、角度不同，动势线也会随之发生变化。

老鹰

 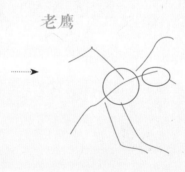

老鹰这类擅飞的鸟类，其翅膀和爪子都较长，所以从动势线上看，它的脊柱稍短，并且胸腔会变得较小一些。

竹鸡

不擅飞的鸟类翅膀因退化所以会较短，但是胸腔会变得较大，在绘制时抓住这些特点，不仅可以让其姿态准确，也能让其形状更加准确。

鸟儿的姿态练习

我们要将动势线的概念带入每一个作画的步骤中，以便使鸟儿的姿态准确无误。下面以黄鹂为案例来进行练习，学习动势线在绘画过程中的运用。

在绘制之前，心中就要对所画鸟儿的动势线有所把握，先确定头部和胸腔的位置，这样接下来的绘制就会简单许多。

在适当的范围内夸大动势线，可以让鸟儿看上去更生动，更有张力。

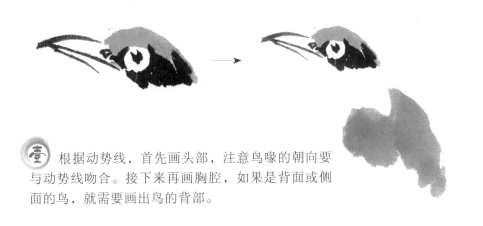 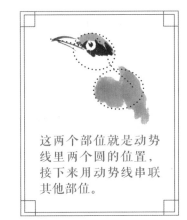

壹 根据动势线，首先画头部，注意鸟喙的朝向要与动势线吻合。接下来再画胸腔，如果是背面或侧面的鸟，就需要画出鸟的背部。

这两个部位就是动势线里两个圆的位置，接下来用动势线串联其他部位。

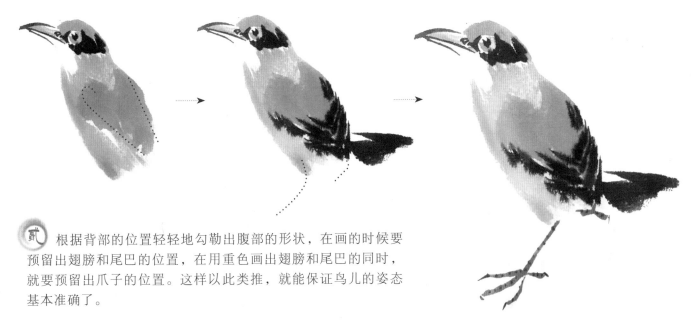

贰 根据背部的位置轻轻地勾勒出腹部的形状，在画的时候要预留出翅膀和尾巴的位置，在用重色画出翅膀和尾巴的同时，就要预留出爪子的位置。这样以此类推，就能保证鸟儿的姿态基本准确了。

4.1.3 抓住鸟儿的特点

不同种类的鸟儿其外形也各不相同，而在正确处理其形状和姿态的同时，也要以笔法准确地画出鸟儿的特色。绘制鸟儿特色的要点主要集中在三个地方：

鸟喙

鸟喙是区别不同鸟儿的鲜明特点，鸟喙主要分为长喙和短喙两种。

麻雀

例如麻雀的喙就是短喙，绘制的时候用浓墨点出两个小点来表现即可。

八哥

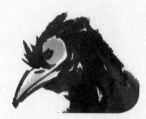

八哥的喙就是长喙，甚至有的鸟儿喙尖会带钩。这些在绘制时都需要注意，并细致刻画出来。

鸟尾

鸟尾是另一个区分鸟儿品种的特征，大致分为散尾、长尾和短尾三种。

公鸡

公鸡的尾巴是由又长又散的羽毛组成的，而雉鸡、孔雀等鸟类，在绘制的时候就要画出又长又细的尾羽。

黄鹂

黄鹂尾巴长短适中，而且尾巴上的羽毛是集中在一起的。

羽毛颜色

羽毛的颜色以及羽毛上的斑纹是区别鸟儿品种的最大特点。在一般情况下，翅膀的主羽和尾巴都用黑色来画，而不同的鸟儿，其头部、胸部以及腹部的羽毛颜色则各不相同。

黄鹂

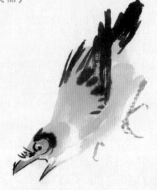

黄鹂，在绘制时除了翅膀和尾巴，其余部分都可以用黄色来画。另外，黄鹂眼睛周围的黑色羽毛则是其与众不同之处。

麻雀

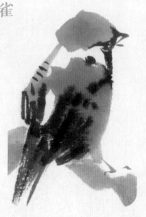

麻雀和黄鹂的颜色完全不同，麻雀一般主要用赭石色来画。麻雀翅膀上的黑色斑点、翠鸟的白色斑点以及伯劳的颜色渐变等，都是它们各自非常鲜明的特点。

4.2 鸟儿的练习

4.2.1 八哥

全身漆黑的八哥长得很有特点，鼻头那一撮骄傲的羽毛最为醒目，在绘制时一定要将它画出来。另外在画八哥时，可以将它的形象画得夸张一些，比如将其眼睛加大、胸部加大等等。

观察与分析

八哥的特点：黄色的喙、眼睛和爪子，全身的羽毛漆黑，最有特点的是鼻头那一撮骄傲的羽毛。

 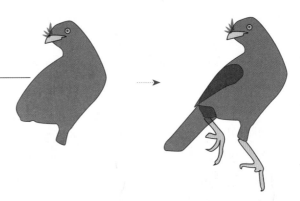

为了避免全身漆黑缺乏表现力，我们可以人为地将头部的颜色加深，将胸部与腹部的颜色减淡。

八哥的画法

我们先从头部入手开始绘制，然后从上往下画完整。

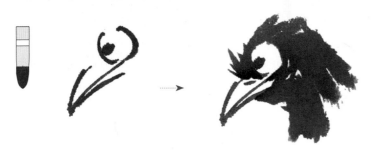

壹 使用浓墨，首先根据八哥的形象画出喙，注意上喙比下喙适当宽一些。然后在上喙的末端画上一只大眼睛。接下来将笔头的水分吸干，改用焦墨，以侧锋下笔，画出头部。

绘制头部的时候，注意用笔锋作点，用不同方向的笔触表示头部参差的羽毛，并用这些笔触组成头部的形状。

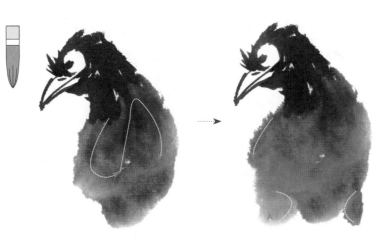

贰 改用淡墨，从颈部向下画出胸部和腹部的形状。并在腹部两侧画出腿部的形状。注意在画的时候用连贯的笔法组成各部位准确的色块。

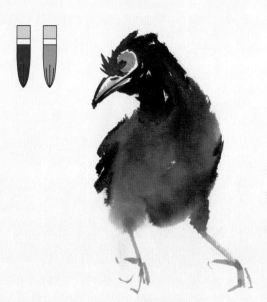

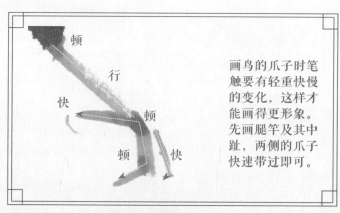

画鸟的爪子时笔触要有轻重快慢的变化，这样才能画得更形象。先画腿竿及其中趾，两侧的爪子快速带过即可。

叁 改用焦墨，在腹部两侧画出表示翅膀主羽的重色条。然后用橙黄色加少量水分，给眼睛和灰部的中间部分上色，并画出爪子。

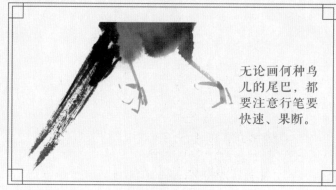

无论画何种鸟儿的尾巴，都要注意行笔要快速、果断。

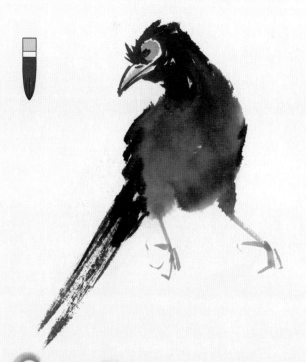

肆 用焦墨从臀部出笔，沿着尾巴的方向快速行笔画出尾巴。

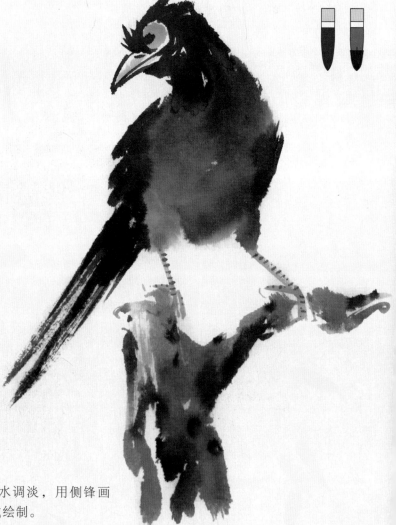

伍 最后用淡墨加橄榄绿色，加水调淡，用侧锋画出树桩，并用浓墨点染树皮，完成绘制。

4.2.2 麻雀

叽叽喳喳的小麻雀是很有特色的鸟儿，这一节我们就来学习如何绘制麻雀。先抓住麻雀的特征，这样在绘制的时候就会显得非常简单。

观察与分析

我们简单归纳麻雀的特征：短喙、棕色的头部和翅膀、颈部有黑点且翅膀上有虎斑。

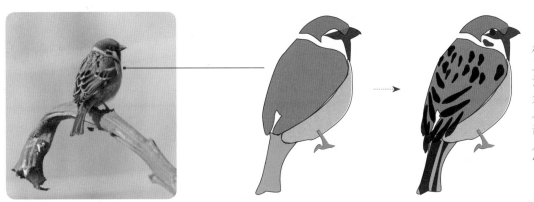

根据麻雀的外形以及前面学习到的知识，我们可以把它分为头、翅、腹、尾四大部分。将各部分的形状画出来后，再用黑墨点出它身上的斑点。

麻雀的画法

由于看不到麻雀的胸部，根据画鸟儿的方法，先从头部和翅膀入手。

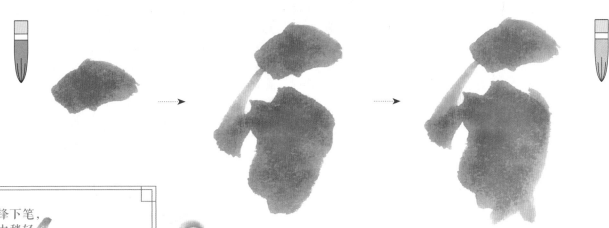

壹 用赭石色和一点藤黄色调色，以侧锋画点，画出麻雀头部的棕色部分，然后将翅膀部分画出来，注意远侧的翅膀要窄一些。然后用淡墨斜扫，画出腹部以及腿部。

中锋下笔，
用力稍轻

收笔，
用力稍重

画翅膀时用到了书法里行书的笔法，就像写一个"川"字，稍加变形即可，如上图所示。

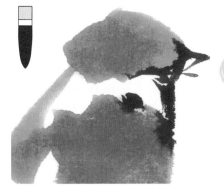

贰 用毛笔蘸浓墨，根据麻雀的特征，先画出鸟喙。然后将眼眶周围的颜色加深，留出中间空白区域，点上眼睛。另外用一条重色连接喙的根部和颈部。最后点出颈部的小圆点。

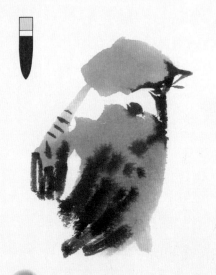

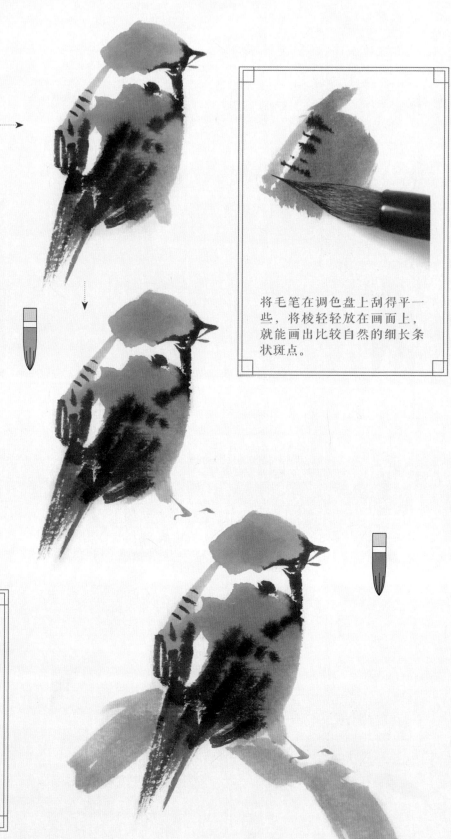

叁 接下来继续用浓墨，在翅膀的颜色将干未干之际，点出上面的斑点，并用长条形的墨块画出翅膀上的主羽。再蘸一点清水，减淡墨色，从上到下快速扫出尾羽。然后用橙色画出爪子即可。

将毛笔在调色盘上刮得平一些，将棱轻轻放在画面上，就能画出比较自然的细长条状斑点。

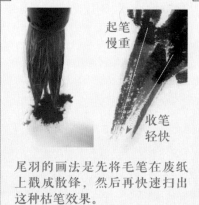

起笔慢重

收笔轻快

尾羽的画法是先将毛笔在废纸上戳成散锋，然后再快速扫出这种枯笔效果。

肆 根据鸟儿站立的姿势和动态，用加了清水的橄榄绿色在鸟儿下方画上树枝，树枝被鸟儿挡住的地方留白不画，完成绘制。

4.2.3 伯劳

伯劳又叫"屠夫鸟"，因为它是嗜杀的猛禽，根据此点，我们可以将伯劳的形象绘制得更加凶猛，比如将它张开的嘴巴画得夸张一些，用更有力的笔触去绘制它的姿势。

观察与分析

伯劳最大的特点有二：一是眼睛周围有黑色眼罩状的羽毛；二是背部的羽毛里灰色与橙色的渐变色。

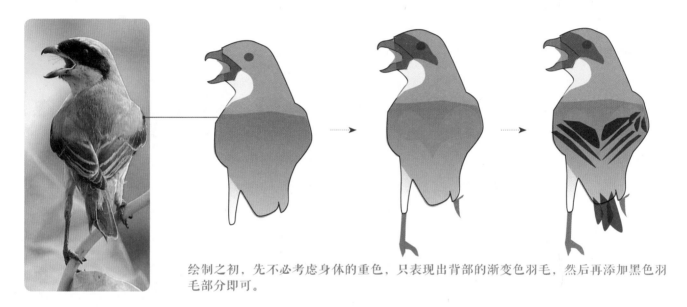

绘制之初，先不必考虑身体的重色，只表现出背部的渐变色羽毛，然后再添加黑色羽毛部分即可。

伯劳的画法

为了夸张伯劳凶猛的外表，着重刻画它的头部，所以我们从头部开始着手绘制。

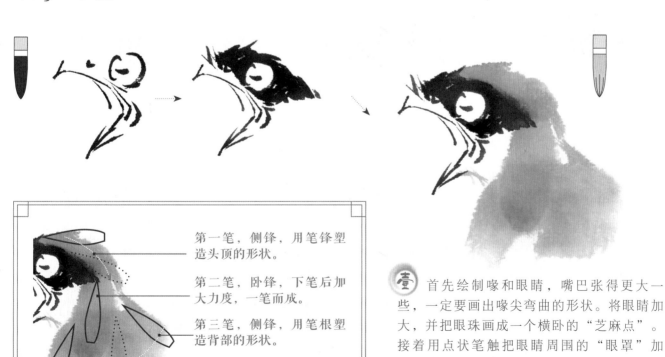

第一笔，侧锋，用笔锋塑造头顶的形状。

第二笔，卧锋，下笔后加大力度，一笔而成。

第三笔，侧锋，用笔根塑造背部的形状。

第四笔，卧锋，与第二笔方向不同，其他则相同。

壹 首先绘制喙和眼睛，嘴巴张得更大一些，一定要画出喙尖弯曲的形状。将眼睛加大，并把眼珠画成一个横卧的"芝麻点"。接着用点状笔触把眼睛周围的"眼罩"加深，并趁墨迹未干时，使用石青色加水调色，把头顶的羽毛画出来，并由此往下画出肩部的颜色。

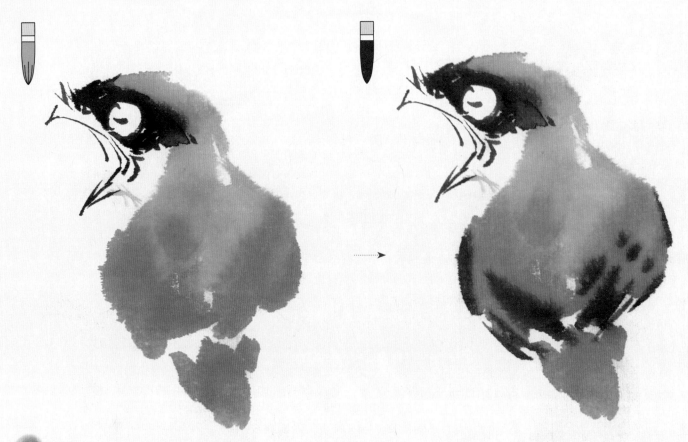

贰 用赭石色加橙黄色调和，加少量水，在头肩部的颜色未干之前，用侧锋在左右两侧画出翅膀的颜色。在翅膀下方，用焦墨以中间大两侧小的三点笔触画出尾部的羽毛。

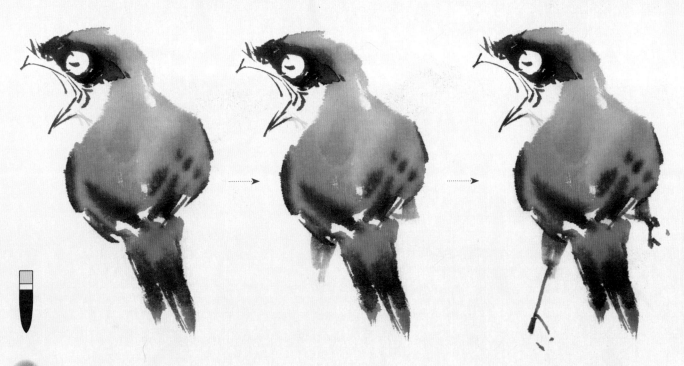

叁 接着改用浓墨，在翅膀两侧各有一条重色包裹着背部，然后用斜向的墨条向中下方聚拢画出翅膀的主羽部分。完成后从臀部起笔，用中锋扫出尾羽。用前面画头部的颜色在尾巴两侧画出腿部，然后用画翅膀主羽的颜色直接勾勒出爪子。

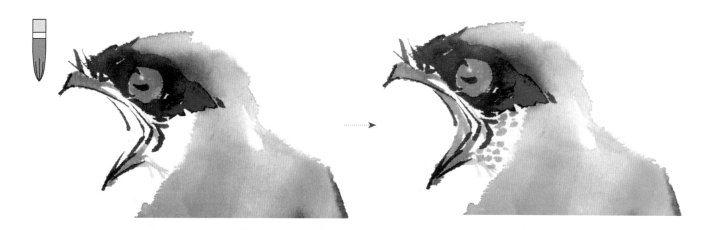

（肆） 用淡墨加深眼睛部分，但要注意留出一点高光。喙部同样用淡墨上色，但只画喙间的位置。接着用同一支笔蘸上画翅膀的颜色，加深嘴巴内侧，并把下巴上的点状绒羽适当点出来。

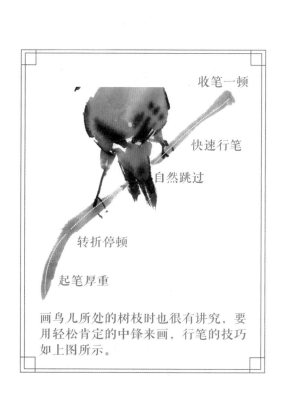

收笔一顿

快速行笔

自然跳过

转折停顿

起笔厚重

画鸟儿所处的树枝时也很有讲究，要用轻松肯定的中锋来画，行笔的技巧如上图所示。

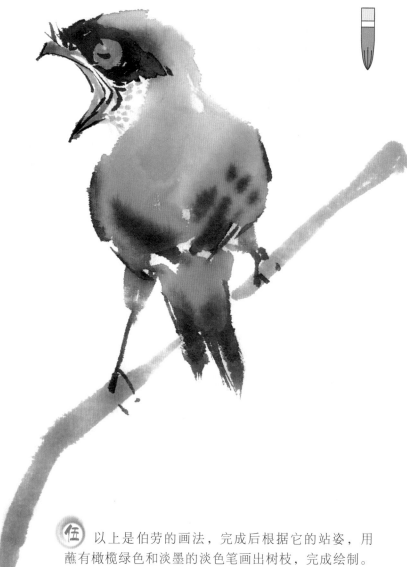

（伍） 以上是伯劳的画法，完成后根据它的站姿，用蘸有橄榄绿色和淡墨的淡色笔画出树枝，完成绘制。

4.2.4 公鸡

　　绘制鸡时最难的是绘制它们的头部以及身姿，而小鸡、公鸡和母鸡彼此的形象差距很大，这里我们选择具有代表性的公鸡为例，学会了画公鸡，自然就能画出母鸡以及其他不同花色的鸡了。

观察与分析

　　鸡有两大特点：一是头部的鸡冠，画出它就能很好地反映出鸡的形象；二是它元宝形的身材。

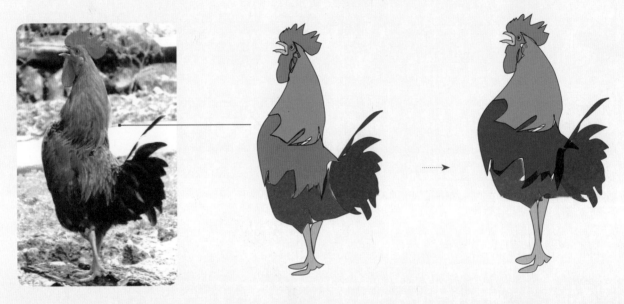

　　因为写意画重"意"不重"形"，所以为了强调公鸡打鸣时的生气和英姿，我们将它的胸部放大，将画面的重心放在它的颈肩位置。

公鸡的画法

画公鸡时，先从最有特点的鸡头开始画起。

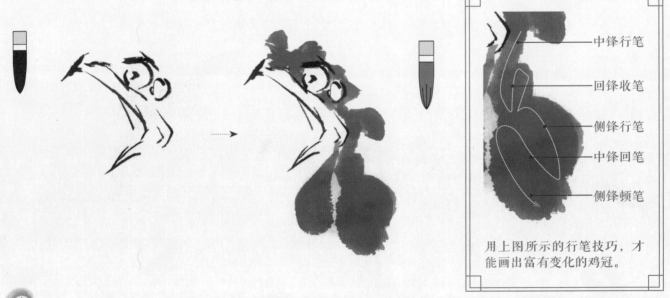

中锋行笔

回锋收笔

侧锋行笔

中锋回笔

侧锋顿笔

用上图所示的行笔技巧，才能画出富有变化的鸡冠。

壹 用浓墨来勾勒喙与眼睛，可以人为地将下喙缩短一些。然后在眼睛的右下方画出耳朵。完成后，直接用朱磦色在眼睛周围画上点状笔触，然后沿着喙部轮廓往下画出下垂的胡子。

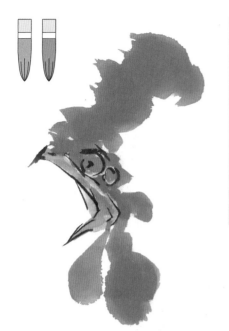

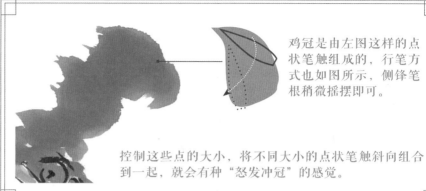

鸡冠是由左图这样的点状笔触组成的，行笔方式也如图所示，侧锋笔根稍微摇摆即可。

控制这些点的大小，将不同大小的点状笔触斜向组合到一起，就会有种"怒发冲冠"的感觉。

贰 头顶的鸡冠需要画两层，第一层用朱磦色画出鸡冠的大致形状，然后直接蘸不加水的朱磦色再加一层，让颜色更加厚重。完成后使用橙黄色给喙部和眼睛上色。

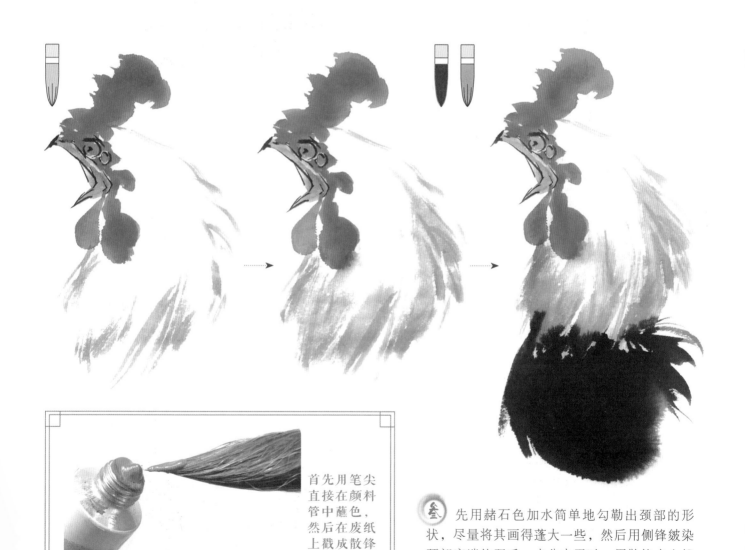

首先用笔尖直接在颜料管中蘸色，然后在废纸上戳成散锋笔触。

叁 先用赭石色加水简单地勾勒出颈部的形状，尽量将其画得蓬大一些，然后用侧锋皴染颈部底端的羽毛。水分未干时，用散锋点上橙黄色，在此处扫出一些鲜艳的颜色，再直接用浓墨顺势画出胸部。

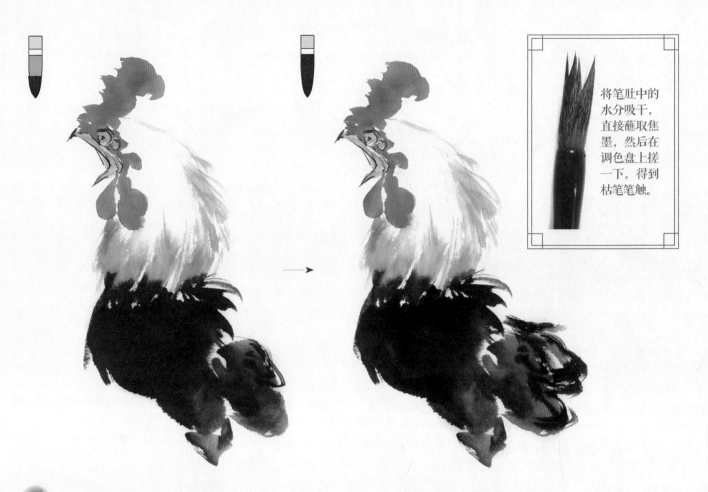

将笔肚中的水分吸干，直接蘸取焦墨，然后在调色盘上搓一下，得到枯笔笔触。

肆 用橙黄色加上淡墨混合调色，接着在笔尖上蘸上浓墨，连接胸部，在其右下方画上两条重色表示腿部。然后把笔中水分吸干，蘸上焦墨，改用散锋在腿部上方画上月牙状笔触表示翅膀羽毛。

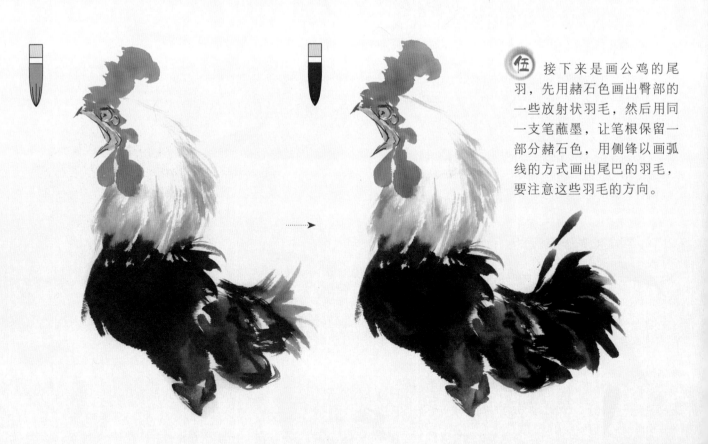

伍 接下来是画公鸡的尾羽，先用赭石色画出臀部的一些放射状羽毛，然后用同一支笔蘸墨，让笔根保留一部分赭石色，用侧锋以画弧线的方式画出尾巴的羽毛，要注意这些羽毛的方向。

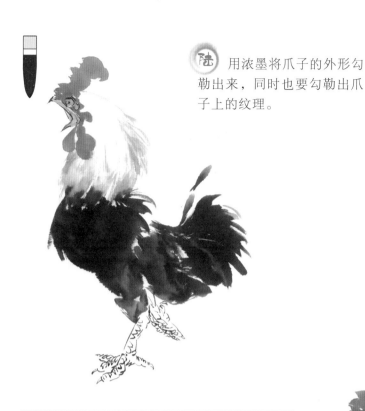

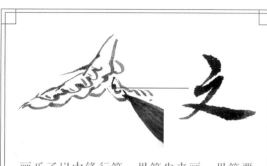

陆 用浓墨将爪子的外形勾勒出来，同时也要勾勒出爪子上的纹理。

画爪子以中锋行笔，用笔尖来画，用笔要连贯，在转折处自然弯曲，笔意就像在写一个"之"字。

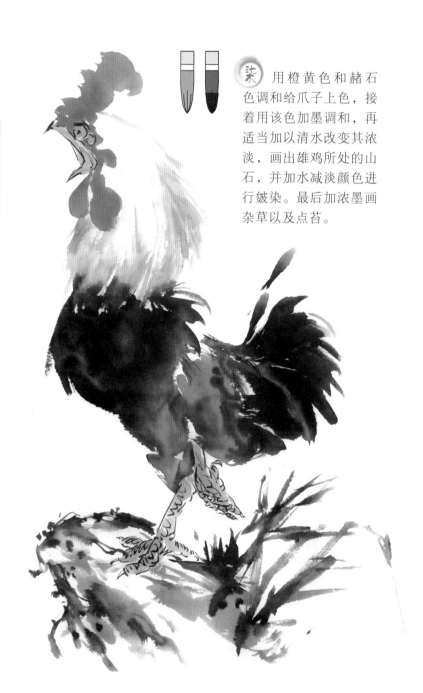

柒 用橙黄色和赭石色调和给爪子上色，接着用该色加墨调和，再适当加以清水改变其浓淡，画出雄鸡所处的山石，并加水减淡颜色进行皴染。最后加浓墨画杂草以及点苔。

首先勾出爪子的外轮廓线，注意爪子的结构，我们可以尽量将其画得粗大一些。

然后用中锋勾线，将爪子上斑斓的纹理也勾勒出来。

最后用橙黄色加上赭石色调色。上色时不要全部平涂，要有适当的留白处理。

4.2.5 衔风待鱼图

在这幅衔风待鱼图中，我们用随风飘扬的柳叶表示春风的温柔，再画一只灵活的翠鸟与之搭配。翠鸟的画法其实与其他鸟儿一样，只是翠鸟的颜色更多，细节也更多，我们来实际绘制吧！

分析与构图

本图采用较为保守的方形构图，将鸟儿安排在画面的右上角。树枝以对角线分割画面，并且还有随风拂动的感觉。

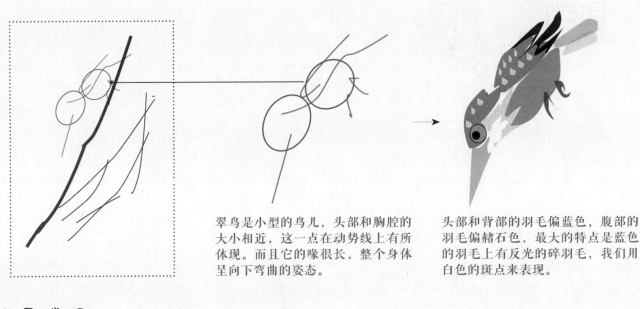

翠鸟是小型的鸟儿，头部和胸腔的大小相近，这一点在动势线上有所体现。而且它的喙很长，整个身体呈向下弯曲的姿态。

头部和背部的羽毛偏蓝色，腹部的羽毛偏赭石色，最大的特点是蓝色的羽毛上有反光的碎羽毛，我们用白色的斑点来表现。

作画步骤

画面以鸟儿为中心，故而从鸟儿开始画起。而根据前面学习到的知识，我们应该先确定鸟喙、眼睛以及头部的位置。

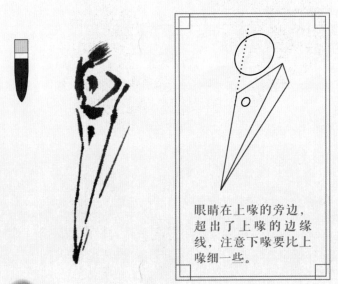

眼睛在上喙的旁边，超出了上喙的边缘线，注意下喙要比上喙细一些。

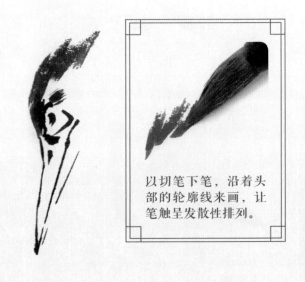

以切笔下笔，沿着头部的轮廓线来画，让笔触呈发散性排列。

壹 先勾出鸟喙的形状，再画出眼睛，并把上眼睑用碎笔触加深一些。注意鸟喙和眼睛的形状都用重墨来画。

贰 用整个笔身蘸取头青色，加少量水分调和，再用笔尖蘸取墨色，然后用纸吸干笔肚中的水分，沿着头部的轮廓线，以切笔画出鸟儿头顶的羽毛。

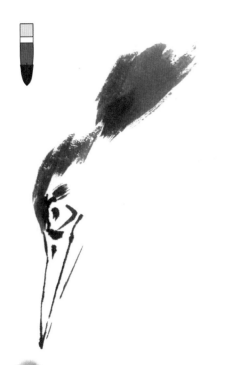

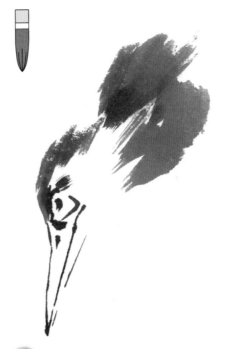

第一笔和第二笔都是点状笔触，两个点组合形成鸟儿的胸部，再加一个大圆点表示腹部。

叁 接下来用和上一步相同的颜色绘制背部羽毛，笔尖在颈部的位置，笔根左右摆动一下，即可画出背部的羽毛。

肆 用赭石色来画腹部的羽毛，用三个点状笔触组合出胸部和腹部的形状。

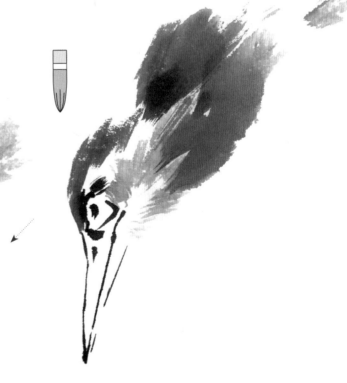

伍 用与上一步相同的颜色，用笔蘸取清水减淡颜色，再用纸吸干笔中的水分，形成枯笔，在胸腹周围画出过渡色，并画出尾巴，在头部画出眼睛一侧和下巴位置。接着将画背部的颜色加水减淡，画出背部和腹部之间的衔接部分，并画出上层尾羽。

枯笔的笔锋如左图所示，行笔时尽量快一些，以画出均匀的扫笔，这样的笔触可以用来画颜色的过渡。

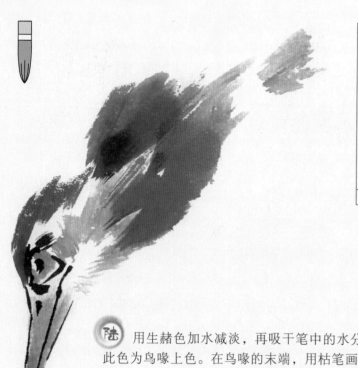

陆 用生赭色加水减淡，再吸干笔中的水分后画出眼睛的颜色，注意留出左侧的高光，然后以此色为鸟喙上色。在鸟喙的末端，用枯笔画出喙与下巴的衔接。

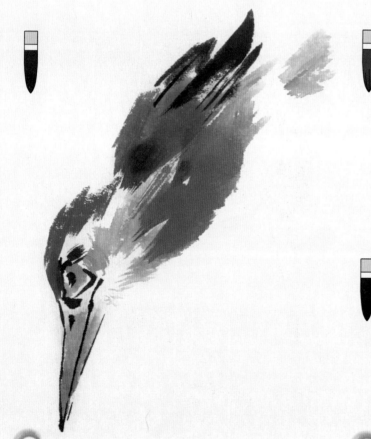

柒 改用浓墨，画出背部后方翅膀上的羽毛，要从根部开始画，快速行笔，形成枯笔效果。接着用浓墨画一些直线，表示羽毛之间的重叠。

捌 用未加水的胭脂色加少量墨汁调色，快速行笔，果断地画出卷曲的爪子，接着用浓墨画一些小点，表现爪子上的纹理。

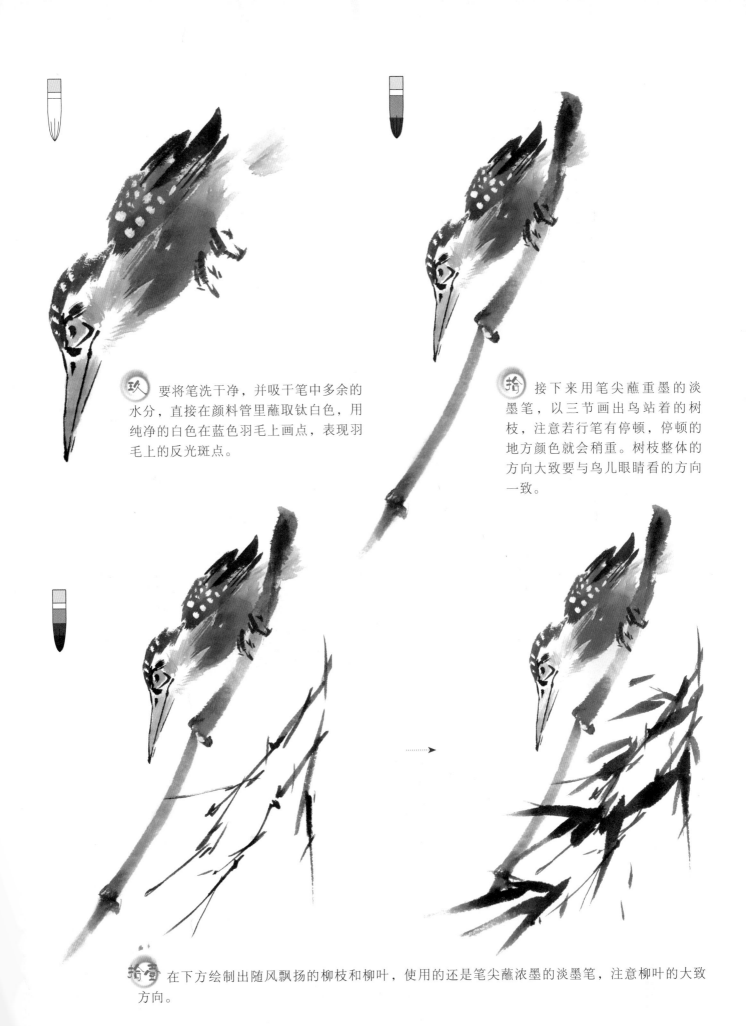

玖 要将笔洗干净，并吸干笔中多余的水分，直接在颜料管里蘸取钛白色，用纯净的白色在蓝色羽毛上画点，表现羽毛上的反光斑点。

拾 接下来用笔尖蘸重墨的淡墨笔，以三节画出鸟站着的树枝，注意若行笔有停顿，停顿的地方颜色就会稍重。树枝整体的方向大致要与鸟儿眼睛看的方向一致。

拾壹 在下方绘制出随风飘扬的柳枝和柳叶，使用的还是笔尖蘸浓墨的淡墨笔，注意柳叶的大致方向。

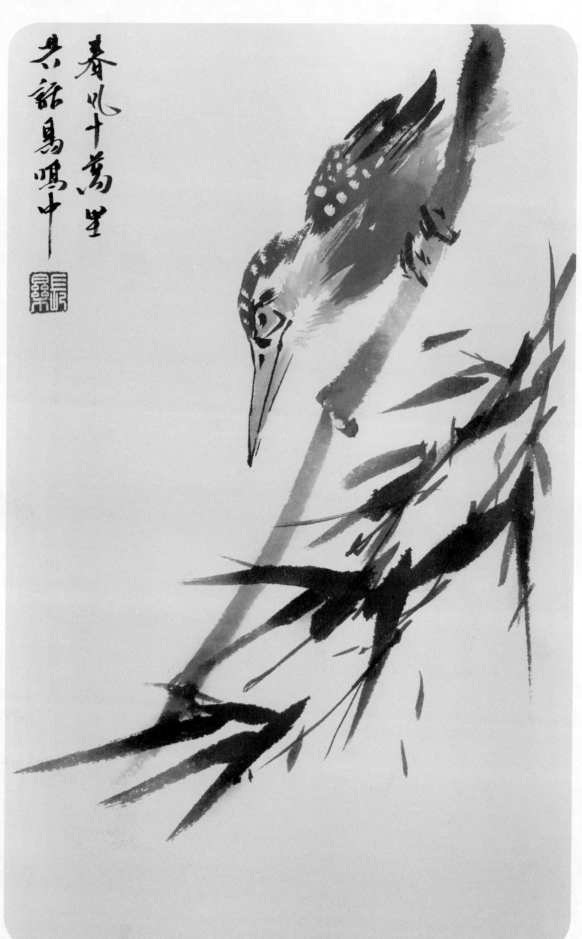

春光十萬里
共話易鳴中

拾贰 画面的
左上方略空，
故而在此处
题款，并盖
上印章，完成
绘制。

第伍章

江上往来，但爱鱼美

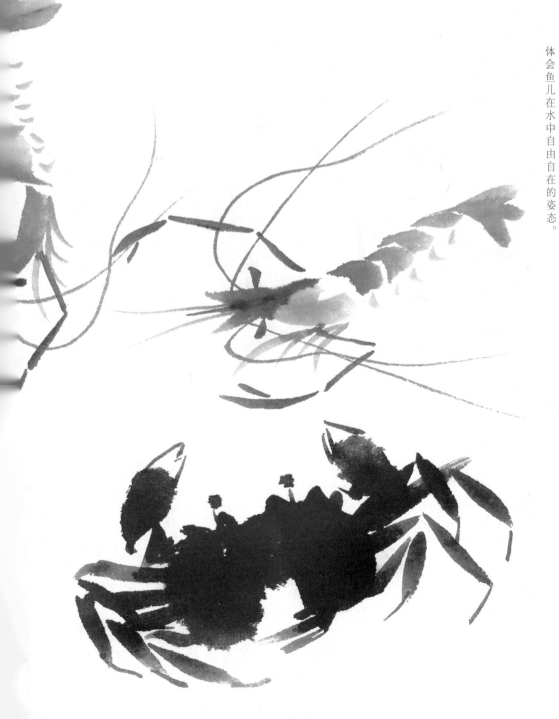

鱼，姿态优雅，味道鲜美，故而它不仅常常出现在文学作品中，也常常出现在传统绘画中。鱼不仅被赋予了自由、拼搏的精神，还表现出了人们对自由的渴望。在这一章，我们不仅要学习鱼儿的画法，还要体会鱼儿在水中自由自在的姿态。

5.1 画鱼的技巧

5.1.1 以流畅的行笔表现鱼的姿态

根据前面学到的绘画技法，用概括的色块归纳鱼的身体部分，然后组合出鱼整体的形态。在画的时候要注意游鱼的身体线条，画出写意的游鱼。

鱼的形状

画鱼其实非常简单，头、尾、鳍等部位几乎不需做太多变化，只需要将它的身体部分画出"S"形或"C"形的流畅形状，即可完成一条鱼的绘制。

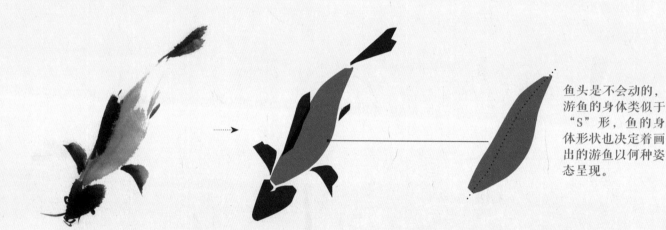

鱼头是不会动的，游鱼的身体类似于"S"形，鱼的身体形状也决定着画出的游鱼以何种姿态呈现。

鱼身的画法

既然画鱼的重点在于画出鱼准确的身体形状，那接下来就来看看画鱼身的方法吧！

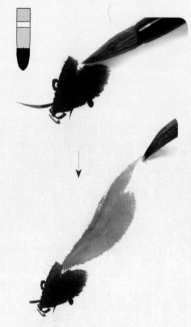

画好鱼头后，用笔尖蘸重墨的淡墨笔来画鱼身，笔尖在鱼头中央，如左图所示。下笔之后顺势带笔行进，到鱼肚最大的地方，将笔根完全压在纸面上，并将笔打横，到了鱼尾处立马抬起笔根，以中锋笔尖行笔，画出一部分鱼尾，然后快速抬起笔锋收笔。

行笔过程中笔锋的变化

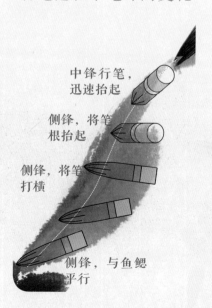

中锋行笔，迅速抬起

侧锋，将笔根抬起

侧锋，将笔打横

侧锋，与鱼鳃平行

5.1.2 鱼头与鱼尾

在国画中，鱼的品种是由鱼头和鱼鳍的样子决定的，所以在画鱼的时候，画好鱼头和尾鳍至关重要。

鱼头的画法

就鱼头来说，一般分为宽鱼头和窄鱼头两种，分别以鲶鱼和刀鱼为代表。

鲶鱼

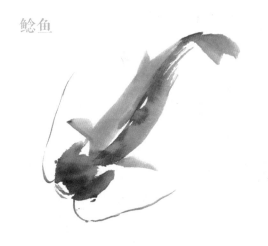

刀鱼

从鲶鱼和刀鱼的绘画中可以看出，宽鱼头与窄鱼头比起来，其实只是宽鱼头中央多了一个色块。

窄鱼头的画法

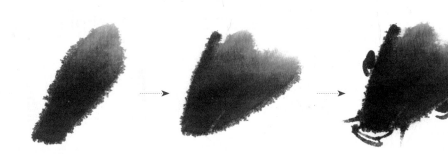

　　窄鱼头可用两个色块拼接而成，离得较远的色块较窄一些。

　　这种色块只需要用点状笔触来画即可，笔尖的墨色稍重，笔根稍浅，笔尖的位置重合。

　　在此基础上加上鱼嘴、鱼眼、鱼须，即可完成绘制。

宽鱼头的画法

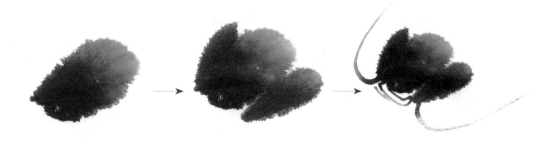

　　宽头鱼同样是左右各有一个色块，但在中间部分多了一个大色块，这也让它看起来更宽。

　　绘制时先用较大的点笔触画中间的色块，再画出左右两个色块。

　　同样加上鱼嘴、鱼眼和鱼须，即可完成宽鱼头的绘制。

鱼尾的画法

鱼尾一般情况下也分两种，即长尾和短尾。在常见的鱼类中，鲈鱼和金鱼分别属于短尾鱼和长尾鱼，除此之外，还有类似鲫鱼的鱼尾是剪刀型中长尾，乌鱼的鱼尾是扇形中短尾等，这些都可以根据长尾和短尾变形得到。

鲈鱼 金鱼

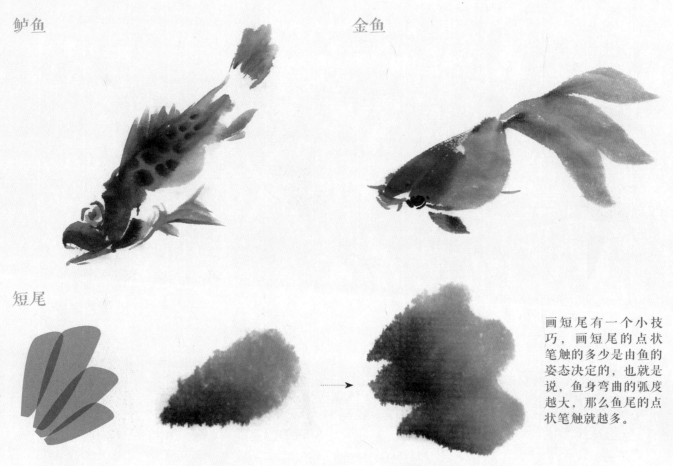

短尾

画短尾有一个小技巧，画短尾的点状笔触的多少是由鱼的姿态决定的，也就是说，鱼身弯曲的弧度越大，那么鱼尾的点状笔触就越多。

短尾用点状笔触拼接，组合成放射状。

在绘制时，笔尖部分蘸稍重的墨，根据笔锋的大小控制笔根摇摆的弧度。一般至少用三个点状笔触组合来画。

长尾

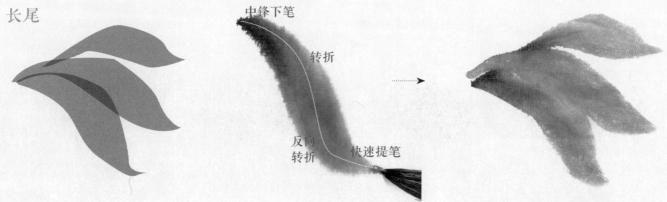

中锋下笔

转折

反向转折　快速提笔

如金鱼的长尾在水中呈"S"形，画这种形状需要像画竹叶一样以中锋下笔，用力加重，然后再减轻力度，在抬起笔锋的过程中，笔锋快速向反方向提起。

长尾也基本由至少三个这样的笔触组成，绘制时笔触的形状可以多一些变化。

5.1.3 观鱼之视角

观鱼的视角无非是俯视、平视以及仰视，现在来看一下不同视角下鱼的形态吧！

俯视视角　　如果站在岸上以俯视的视角观鱼，基本只能看到鱼的头顶和背部。

俯视情况

 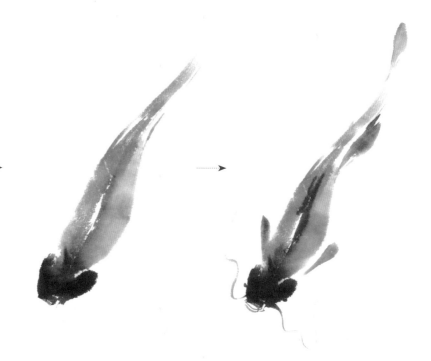

鱼的头顶一般颜色较重，俯视时能
看到鱼背的中线，颜色也较深，
绘制时可以用重色画出鱼背上的
鱼鳍。

仰视角度　　无论仰视还是平视角度，都能看到鱼头下面的部分，也就是腮，以及鱼肚。

仰视情况

 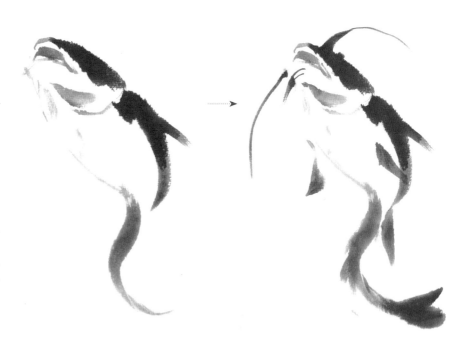

在仰视的角度下观鱼，看到的头顶
部分很少，故而用一条窄重色表
示，最重要的是要画出鱼头下腮的
形状。另外，鱼肚的颜色基本较
浅，所以一般留白处理，再找准位
置画出鱼鳍即可。

　　由于鱼在水中游动的时候身体多有转折，所以不管是俯视还是仰视，有时既可看到鱼背也可看到鱼肚，甚至鱼的左右两侧都能看到。

鱼身体形状的把握

接下来以一条身体弯曲的鱼为例，由于鱼的身体扭曲，所以能看到多种视角下鱼的形态。

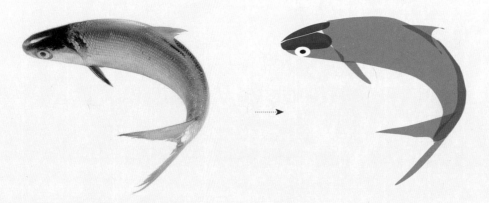

根据色块的分析可以了解到，鱼尾部分反向转折，鱼身形成"C"形，故而在鱼尾处能看到鱼两侧的身体。注意一侧的身体颜色稍浅一些，另一侧的身体就会稍重一些。

绘制时先从鱼头开始画，可以帮助确定鱼的位置，并避免鱼身出现错位等情况。

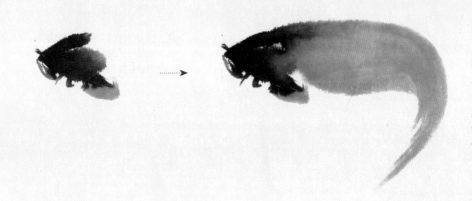

绘制鱼的时候，很多细节不能面面俱到，这就需要以统筹的眼光看待整体，并用最基本的色块组合拼接，将鱼的姿态控制在一个合理的范围内。

鱼头处于半俯视的角度下，由两个色块左右组合而成，适当勾勒出鱼鳃的形状。然后从鱼头中央开始，用笔蘸淡墨画出鱼身，在鱼尾处快速转折提笔。

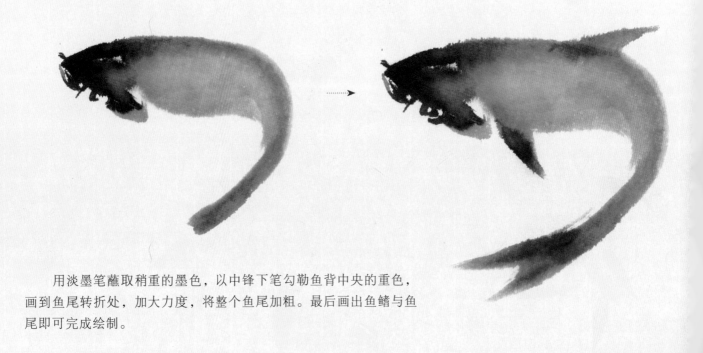

用淡墨笔蘸取稍重的墨色，以中锋下笔勾勒鱼背中央的重色，画到鱼尾转折处，加大力度，将整个鱼尾加粗。最后画出鱼鳍与鱼尾即可完成绘制。

5.2 游鱼的练习

5.2.1 鲤鱼

鲤鱼在中国传统文化中是非常吉利的动物，传说鲤鱼跃过龙门就会变为龙，所以常绘制鲤鱼送于考生或晚辈，祝其鱼跃龙门，独占鳌头。

观察与分析

鲤鱼的鱼身和鱼鳍与其他家鱼并无太大的区别，其最大的特点在于它的窄头和胡须。

 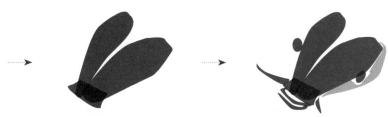

鲤鱼与其他鱼类画法一致，只需要在嘴边画出短须，在鱼身上画出整齐的鳞片，并画出较大的肚子，以示和其他鱼类的区别即可。

鲤鱼的画法

鱼类都是从头部的重色开始画起的，用前面我们讲到的画鱼头的方法，画两条姿态不同的鱼儿吧！

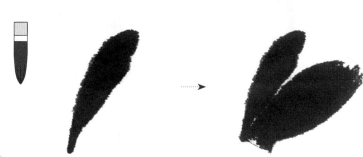

壹 第一步是用重墨以两个点状笔触组合画出头顶的形状，注意较远的一侧所画的点要窄一些。然后在前端勾勒出鱼嘴和鱼须。

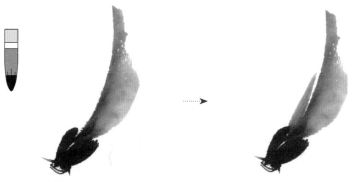

贰 用笔身蘸淡墨，用笔尖蘸浓墨，以侧锋下笔，笔尖与头部中间的缝隙对齐。用前面讲过的画鱼身的方法先画出正对的一侧鱼身，然后再用中锋画另一侧较窄的鱼身，中间留出背鳍的缝隙。

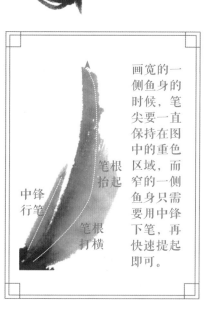

画宽的一侧鱼身的时候，笔尖要一直保持在图中的重色区域，而窄的一侧鱼身只需要用中锋下笔，再快速提起即可。

笔根抬起

中锋行笔

笔根打横

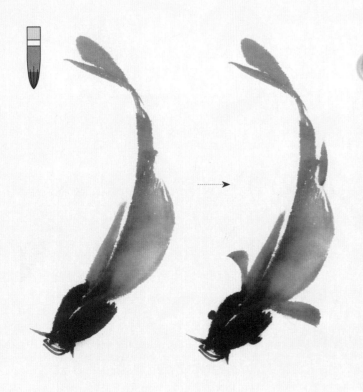

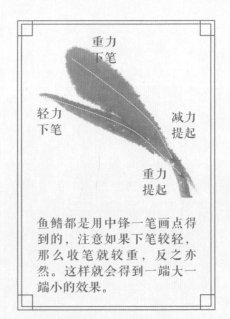

重力
下笔

轻力
下笔

减力
提起

重力
提起

鱼鳍都是用中锋一笔画点得到的，注意如果下笔较轻，那么收笔就较重，反之亦然。这样就会得到一端大一端小的效果。

叁 由于整个画面没有其他颜色，所以要注意多一些墨色的变化。在画鱼鳍的时候可以在笔尖蘸取一些不同的墨色。

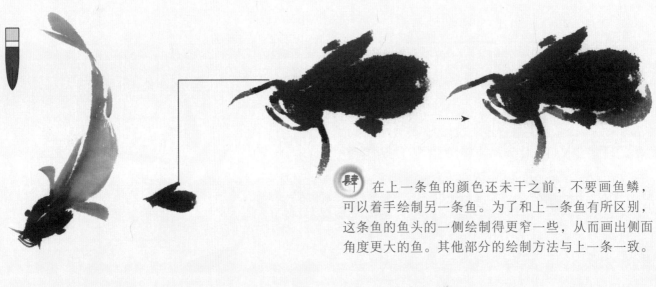

肆 在上一条鱼的颜色还未干之前，不要画鱼鳞，可以着手绘制另一条鱼。为了和上一条鱼有所区别，这条鱼的鱼头的一侧绘制得更窄一些，从而画出侧面角度更大的鱼。其他部分的绘制方法与上一条一致。

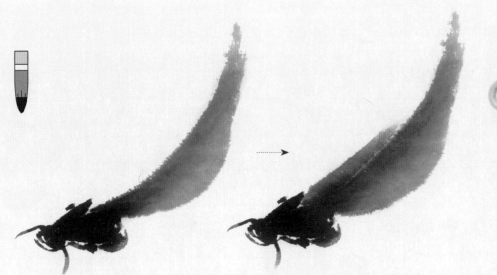

伍 画另一条鱼鱼身的方法与上一条鱼完全一致，只是和上一条鱼相比，在鱼身的倾斜程度上有所不同，鱼身也要适当加宽。加宽的方法是笔打横程度更大一些。

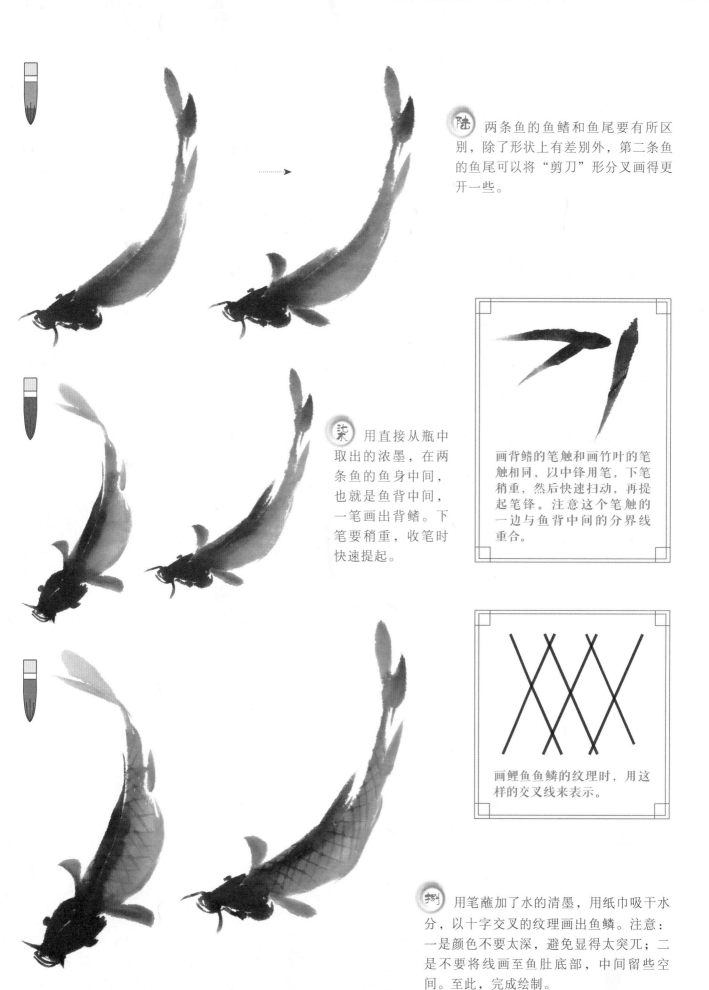

陆 两条鱼的鱼鳍和鱼尾要有所区别，除了形状上有差别外，第二条鱼的鱼尾可以将"剪刀"形分叉画得更开一些。

柒 用直接从瓶中取出的浓墨，在两条鱼的鱼身中间，也就是鱼背中间，一笔画出背鳍。下笔要稍重，收笔时快速提起。

画背鳍的笔触和画竹叶的笔触相同，以中锋用笔，下笔稍重，然后快速扫动，再提起笔锋。注意这个笔触的一边与鱼背中间的分界线重合。

画鲤鱼鱼鳞的纹理时，用这样的交叉线来表示。

捌 用笔蘸加了水的清墨，用纸巾吸干水分，以十字交叉的纹理画出鱼鳞。注意：一是颜色不要太深，避免显得太突兀；二是不要将线画至鱼肚底部，中间留些空间。至此，完成绘制。

5.2.2 鲶鱼

全身粘液的鲶鱼经常出现在国画里，文人以之象征吃得苦中苦方为人上人的思想境界，而整体漆黑的鲶鱼也非常适合用毛笔的墨色来表现。

观察与分析

在前面已经讲到，鲶鱼属于宽头鱼，故而我们可以用三个点状笔触来组合得到它的头部。当然，其最大的特点莫过于它的胡子了，故而鲶鱼又称胡子鱼。

鲶鱼的画法

注意鲶鱼的眼睛很小，故而不用专门绘制，我们着重表现它的姿态。

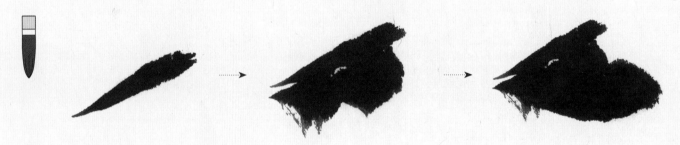

壹 和画鲤鱼一样，同样从头部开始画起。只不过鲶鱼的头部由三个色块组成，远侧的色块较窄，以一条墨色表示，中间的色块较宽，将笔侧锋压在纸面上向下一扫即可得到。然后再用一个更大的点状笔触画出近侧的色块。

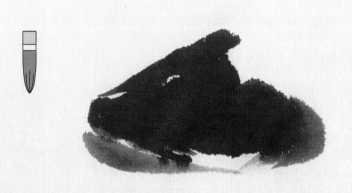

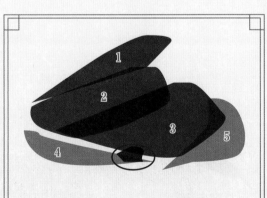

如上图所示，我们用5个色块就能画出鲶鱼的头部。头部的形状受色块的大小影响。绘制色块"4"的时候在收笔一端画上重色块，重色会有一些晕染，这样就可画出红圈中鲶鱼的小眼睛了。

贰 鲶鱼的头非常扁，故而不用画出下面的腮。但它的嘴很大，所以用淡墨在头部下方画一条弧形色块表示下巴。这样，鲶鱼的头就画好了。

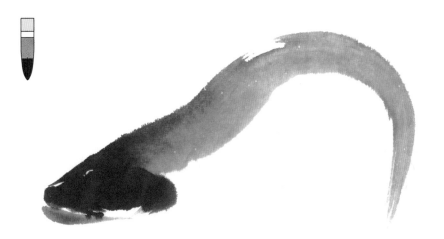

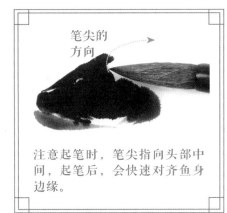

笔尖的
方向

注意起笔时，笔尖指向头部中间，起笔后，会快速对齐鱼身边缘。

叁 用笔身蘸淡墨，笔尖蘸浓墨，可以适当增加重墨的份量。从头部中央起笔，笔尖向上，以侧锋行笔，与画鲤鱼身的方法相同。整个鱼身一笔画成，注意自然的行笔会制造出弯曲的效果。

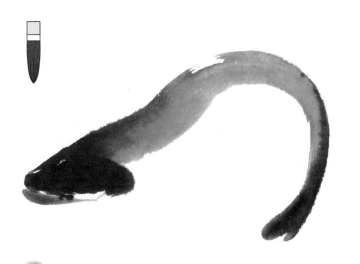

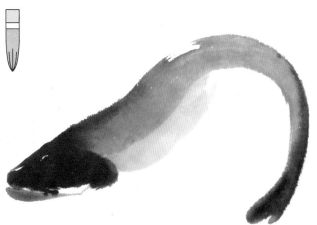

肆 用重墨笔从鱼背起笔，画出鱼尾。注意鲶鱼的鱼尾是合在一起的，所以下笔可以较重一些。

伍 用加了大量水分的淡墨笔，以侧锋下笔，笔根与鱼头的腮部对齐，画出鱼肚。

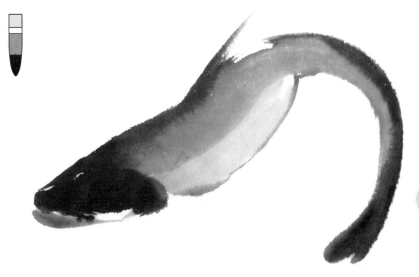

陆 接下来用笔尖蘸上重墨，在鱼背上画出背鳍，鲶鱼背上的鱼鳍带刺，故而要画得果断快速。然后再勾勒出鱼肚的边缘线。

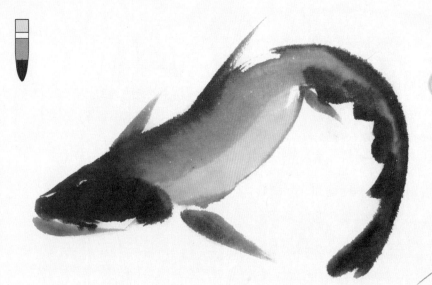

柒 用笔身蘸淡墨笔尖蘸浓墨的笔画出鱼鳍。鲶鱼的尾鳍在肚子下方，所以用侧锋下笔画出连贯的色块，以表示尾鳍。接着用画鲤鱼鱼鳍的方法画出鲶鱼腮边的鱼鳍。

捌 用浓墨笔不加水画出鱼须。画鱼须需要掌握几个要点：一是笔触要均匀，不能忽细忽粗；二是颜色要均匀；三是造型要自然。所以在绘制时要注意用笔的力度均匀。

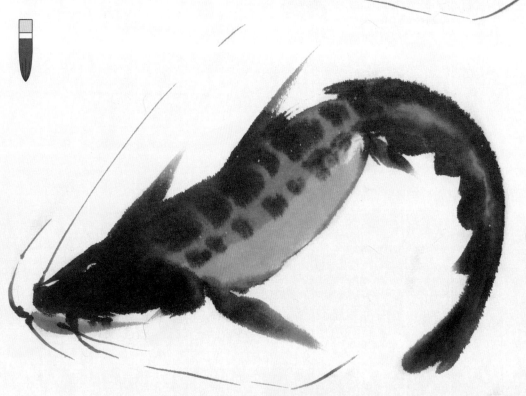

玖 在鱼身的颜色未干之前，用重墨的笔以侧锋画小方块的方式，根据鱼身的姿态画出鱼身的纹理，即可完成绘制。

5.2.3 金鱼

金鱼虽然被人类培育出了许多品种，但其基本的特点还是统一的。

观察与分析　除了眼睛不同，金鱼基本上都有着蒜形的身体和一个大尾巴。

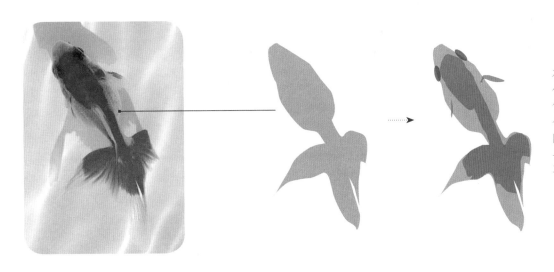

在绘制时，我们可以先用浅色画出金鱼整个身体和尾巴的形状，然后再添加眼睛、花斑等细节。

金鱼的画法　金鱼的头和身体组合起来像是一个葫芦，可以用四个色块组合而成。

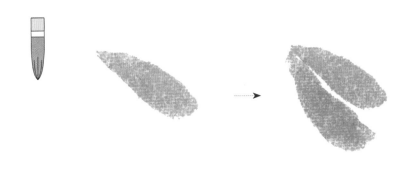

壹　首先使用加了大量清水的淡墨笔，尽量将笔中的水分滗干，像左图那样以中锋下笔、侧锋回笔画出色块，用两片左右组合的色块画出金鱼的头部。

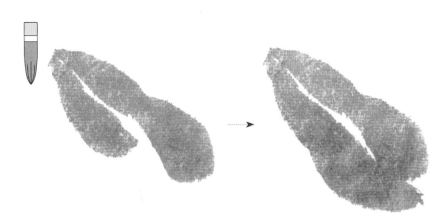

贰　用画头部的方法画出身体，但下笔要更重一些，让笔触的弧度更大一些，也更宽一些，由左右两个色块组合画出鱼的身体。

中锋
起笔

变为
侧锋

这里运用了最基本的侧锋笔触，只不过在行笔的过程中要稍微回笔画出弧形。

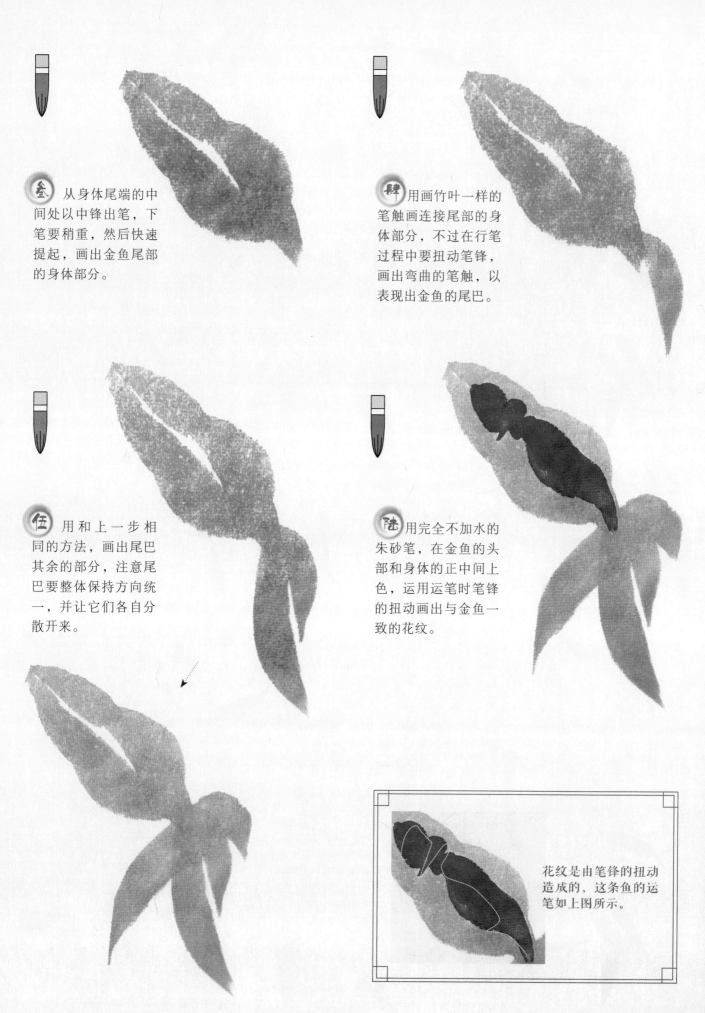

叁 从身体尾端的中间处以中锋出笔，下笔要稍重，然后快速提起，画出金鱼尾部的身体部分。

肆 用画竹叶一样的笔触画连接尾部的身体部分，不过在行笔过程中要扭动笔锋，画出弯曲的笔触，以表现出金鱼的尾巴。

伍 用和上一步相同的方法，画出尾巴其余的部分，注意尾巴要整体保持方向统一，并让它们各自分散开来。

陆 用完全不加水的朱砂笔，在金鱼的头部和身体的正中间上色，运用运笔时笔锋的扭动画出与金鱼一致的花纹。

花纹是由笔锋的扭动造成的，这条鱼的运笔如上图所示。

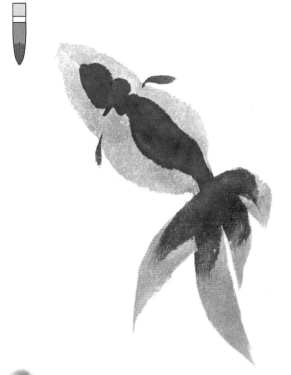

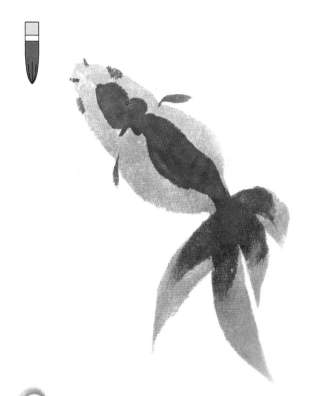

柒 用笔身蘸取橙黄色，笔尖蘸取朱砂色，并加入少量水分，从尾根起笔，沿着尾巴的方向快速行笔，然后快速提起，不要超出尾巴本身的长度。并在身体两侧画出两个小的鱼鳍。

捌 画眼睛所用的颜色不要太深，用水与墨水2：1的比例调色即可。在嘴巴上画出两根鱼须，在头部两侧画上两个点，表示眼睛。

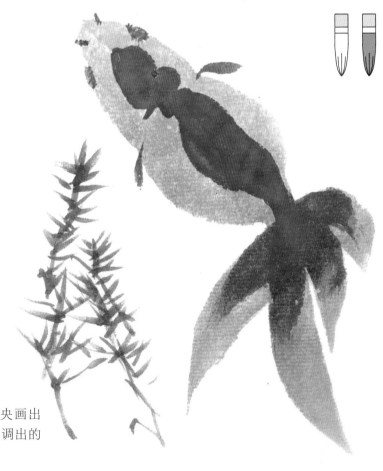

玖 蘸取不加水分的钛白色，在脊背的正中央画出长条状的背鳍，最后再用橄榄绿色加上藤黄色调出的颜色画出一些水草，这样即可完成绘制。

5.2.4 虾蟹

虽然我们没有专门介绍过虾蟹的画法，但绘制它们所运用的笔触与画鱼是一样的，跟着步骤一步步地画，你会发现其实它们的画法也非常简单。

观察与分析 虾蟹结构看似复杂，但分解开来绘画也很简单。

虾最难画的部分其实是头部，但只需如上图所示用色块组合完成即可。身体和尾巴看上去也很难，用小色块有规律地组合画出即可。

画蟹的难点看似是它复杂的腿部，但其实每一条腿都是由三段组成的，而每一段都像一片细叶子一样。

虾蟹的画法 不管是画鱼还是画虾蟹，都是从头部或主体部分开始画起的。

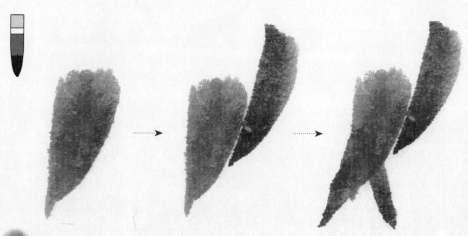 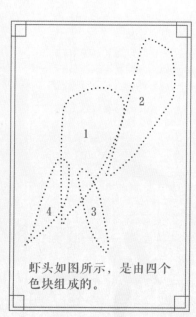

壹 用蘸有淡墨的笔，在笔尖蘸取稍深一些的墨色，第一笔用大笔触画出虾头中间的部分，接着在侧面画一个稍窄一些的形状。然后在虾头顶部的左右两侧各画一个小色块，这就是虾头的主要组成了。

虾头如图所示，是由四个色块组成的。

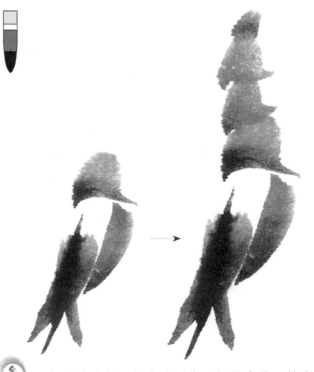

贰 用蘸有浓墨的笔在正中间的虾头顶部画一条贯穿线，这条线在未干的头部中间会晕染开来，形成一个色块。

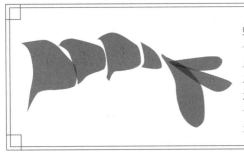

虾身由7个色块组成，色块之间可以适当地有一些穿插关系。

叁 用笔身蘸淡墨、笔尖浓墨来画虾的身体，笔尖指向虾的头部，以侧锋下笔，然后加大力度，在小范围内快速提起笔锋，像画半圆一样画出虾的身体。同样画出虾后面的三节身体，每一节都要比前一节小。

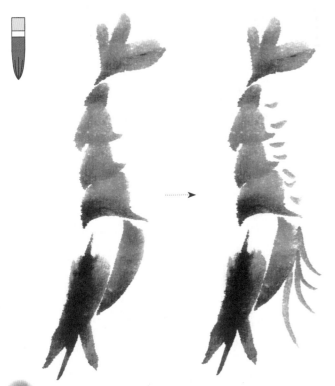

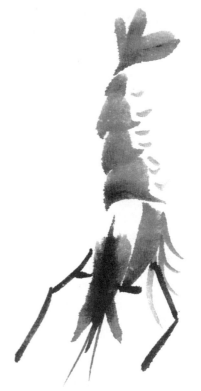

肆 用蘸有淡墨的笔来画虾尾，从尾根处下笔，首先画中间的部分，再分别在左右两侧各加一个色块，近端的色块可以大一些。接着用这支笔画出虾的脚，可以用点来表示，画到头部时，线条加长，画出长腿。

伍 用蘸有浓墨的笔在头部尖端的两侧画两条须，再像画竹节一样画出两只爪子的前半段。这里用笔需要果断直接，一笔到位，并添加上眼睛。

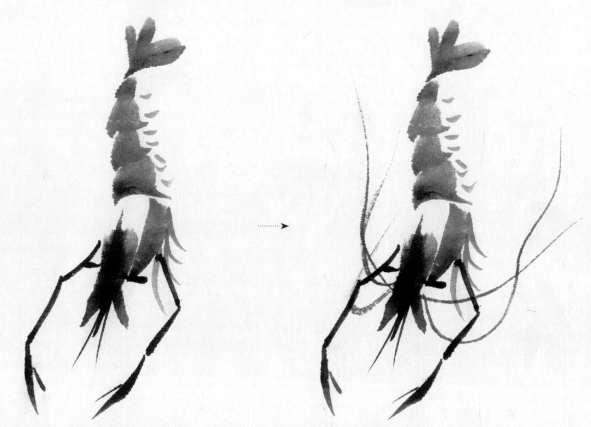

陆 继续使用蘸有浓墨的笔，画出爪子前端的分叉，下笔要稍重一些，然后用笔尖勾线，画出头部两侧的四根须即可。

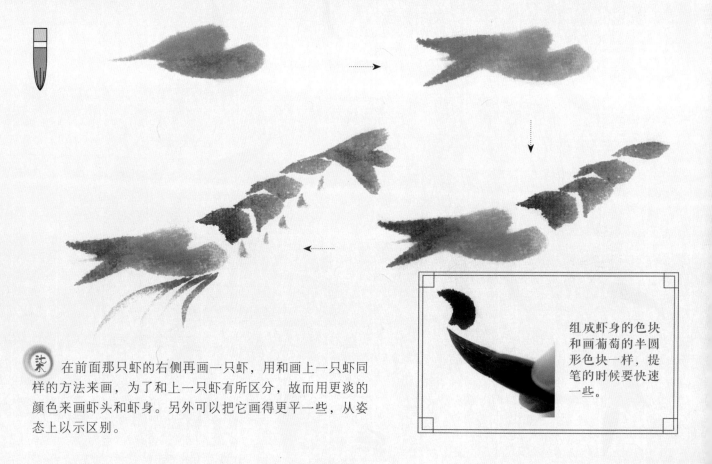

柒 在前面那只虾的右侧再画一只虾，用和画上一只虾同样的方法来画，为了和上一只虾有所区分，故而用更淡的颜色来画虾头和虾身。另外可以把它画得更平一些，从姿态上以示区别。

组成虾身的色块和画葡萄的半圆形色块一样，提笔的时候要快速一些。

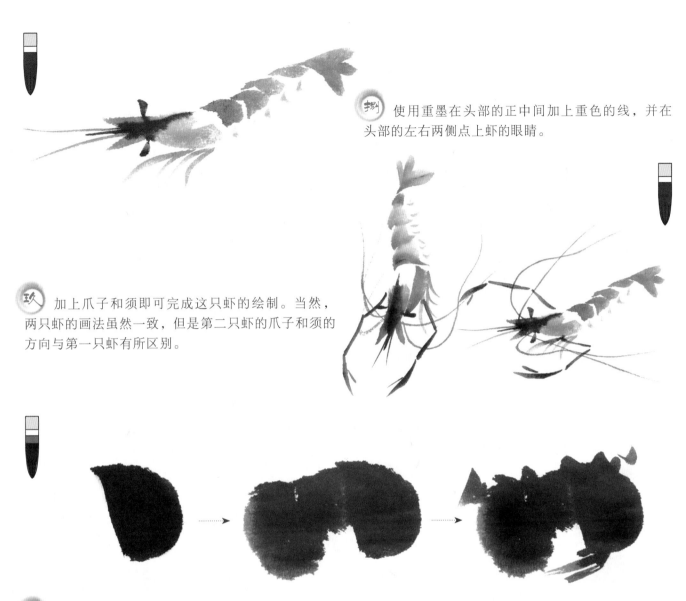

捌 使用重墨在头部的正中间加上重色的线，并在头部的左右两侧点上虾的眼睛。

玖 加上爪子和须即可完成这只虾的绘制。当然，两只虾的画法虽然一致，但是第二只虾的爪子和须的方向与第一只虾有所区别。

拾 只有笔根处的墨色是淡墨，笔肚和笔尖都蘸取重墨，用左右两个色块再加上中间稍小的方形色块画出蟹的背壳。接着用笔尖加上背壳的锯齿以及下端的连线。

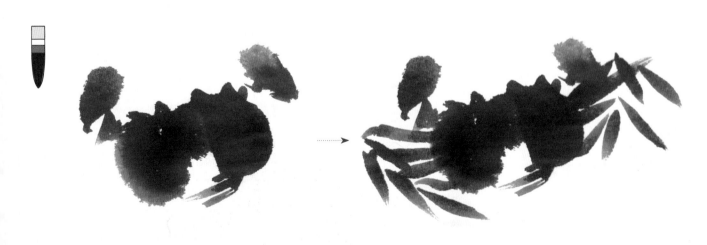

拾壹 用点状笔触画出蟹的螯，画的时候笔尖向下，笔根适当左右摇摆。接着从背壳两侧出笔，用中锋快速提笔和收笔画出其他脚，每只脚由两节组成。

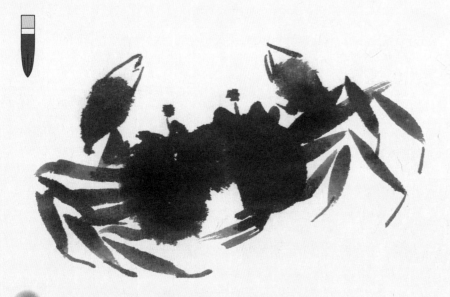

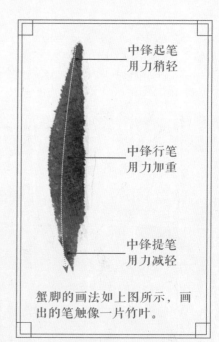

中锋起笔
用力稍轻

中锋行笔
用力加重

中锋提笔
用力减轻

蟹脚的画法如上图所示，画出的笔触像一片竹叶。

拾贰 用蘸有浓墨的笔勾线，勾勒出蟹螯的夹子和每只脚前端最细的支脚，然后在背壳上方点上眼睛，完成螃蟹的绘制。

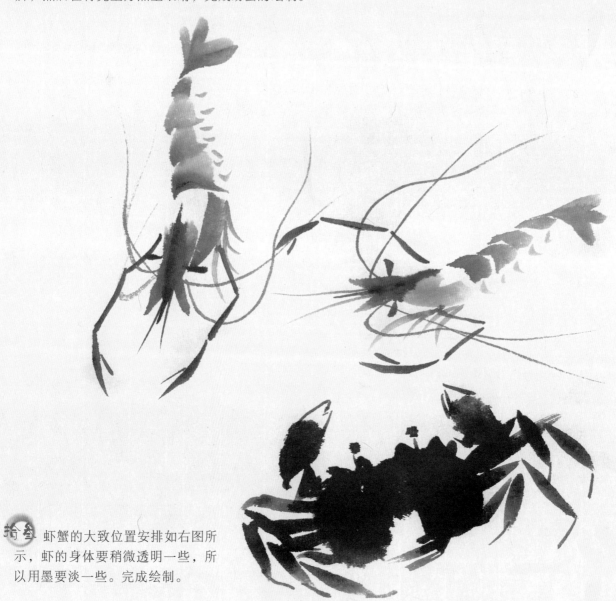

拾叁 虾蟹的大致位置安排如右图所示，虾的身体要稍微透明一些，所以用墨要淡一些。完成绘制。

5.2.5 坐江美鱼图

我们来画一幅鱼和鸟儿结合的画面，这里要画的鱼是鲈鱼，所谓"江上往来人，但爱鲈鱼美"，鲜美的鲈鱼不仅令文人骚客们喜爱，也令小个头的鸟儿喜欢。

分析与构图

画面主要分为两个部分：一部分是以平视视角观察到的树枝、鸟儿；一部分是以俯视视角观察到的水面和游鱼。

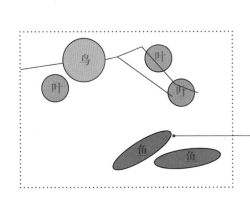
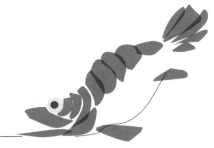

鱼儿在画面右下方，鸟在画面左上方，让它们形成对比。鲈鱼的画法同样很简单，无非是用色块拼接，如上图，它的色块集中在背部，画法与虾的画法类似。

作画步骤

首先来画鱼头，确定了鱼头的位置才能准确地画出鱼身的位置。

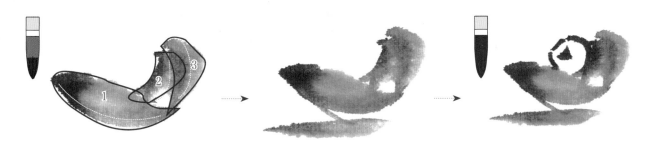

壹 通过前面学习过的画鱼的方法，我们知道鱼头是由色块组成的，鲈鱼也是如此。用带弧度的色块表示嘴巴，左侧再用反向的两个色块组成一个船形。接着直接在下方画出一个长条形的水平色块表示下巴。然后用重墨在船形中间的凹陷处画上一只圆形的眼睛。

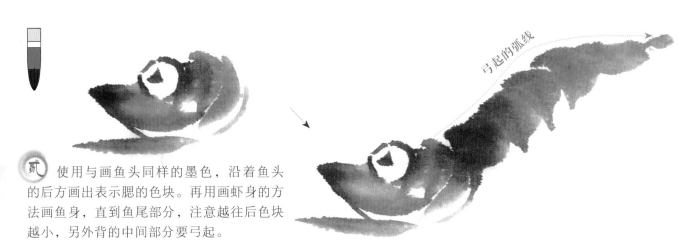

弓起的弧线

贰 使用与画鱼头同样的墨色，沿着鱼头的后方画出表示腮的色块。再用画虾身的方法画鱼身，直到鱼尾部分，注意越往后色块越小，另外背的中间部分要弓起。

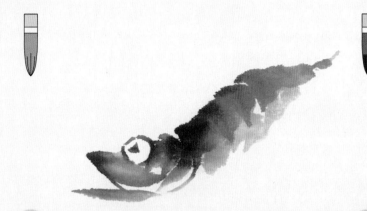

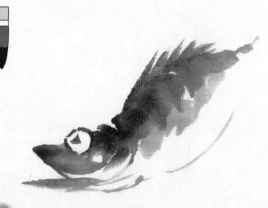

叁 以同样的方法，用加了大量清水的淡墨在背部重色部分画一些色块表示过渡。

肆 在鱼头和鱼肚的下方勾勒出下颌和肚子的轮廓线。注意肚子的轮廓线不要太长，到后鳍的位置即可。

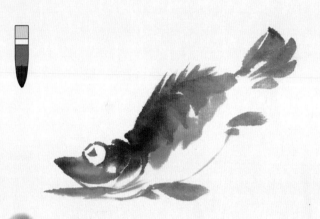

伍 用蘸有淡墨笔的笔尖蘸取浓墨，以侧锋画色块组成扇形来表示尾鳍。然后再以此笔画出鱼身下方的鱼鳍。

陆 用蘸有橙黄色的笔加深眼睛里的黄色，再用蘸有浓墨的笔点上鱼背上的斑点以及鱼鳍的骨刺即可。

柒 画另一条鱼的时候注意，两条鱼的造型基本一致，所以我们在用色上做出区分，先在淡墨中加入一些橙黄色画出头部。

捌 和画上一条鱼一样，一定要画出鱼背的弓形。用和画上一条鱼同样的方法画出这条鱼的鱼身后，再用淡墨勾勒出鱼肚和下颌的轮廓线。

玖 虽然眼睛和鱼身的画法与上条鱼一致，但是在画鱼身上的斑点时可以用更重一些的墨色，以示区别。至此，完成鱼的绘制。

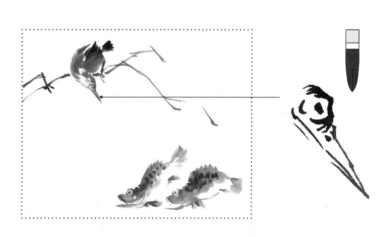

拾 鸟儿的位置如图所示。翠鸟的画法前面已经详细讲解过了，就是先用重墨勾画喙和眼睛，再用头青色画头顶和翅膀。

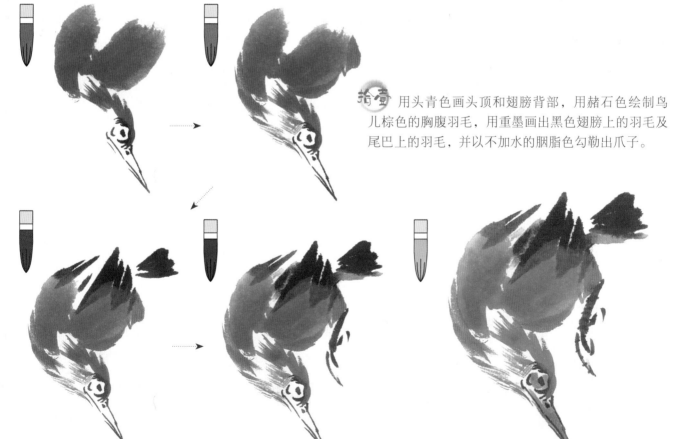

拾壹 用头青色画头顶和翅膀背部，用赭石色绘制鸟儿棕色的胸腹羽毛，用重墨画出黑色翅膀上的羽毛及尾巴上的羽毛，并以不加水的胭脂色勾勒出爪子。

拾贰 用橙黄色加藤黄色调色，画出眼睛和鸟喙的颜色。

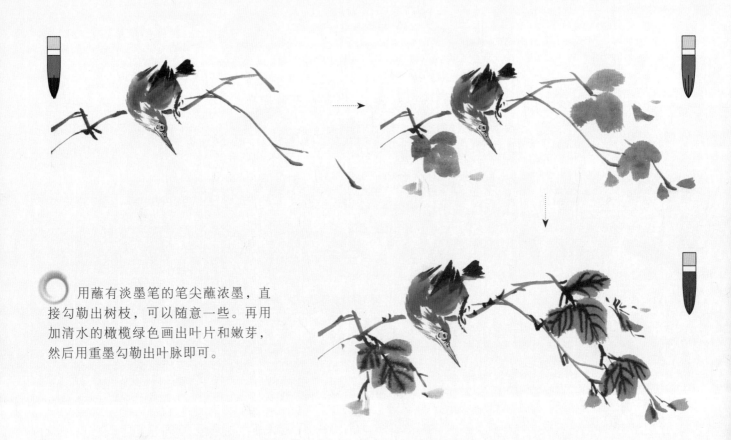

用蘸有淡墨笔的笔尖蘸浓墨，直接勾勒出树枝，可以随意一些。再用加清水的橄榄绿色画出叶片和嫩芽，然后用重墨勾勒出叶脉即可。

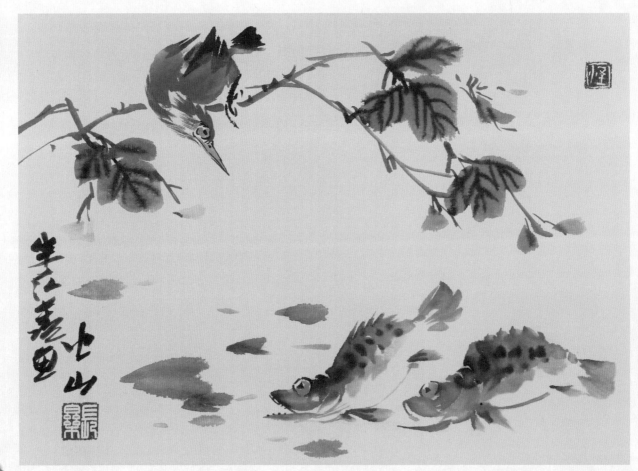

用笔身是橄榄绿色、笔尖蘸有藤黄色的笔，以侧锋下笔画点笔触，由上下两个笔触组合出一片飘在水面的水草。最后盖上印章，题款，完成绘制。

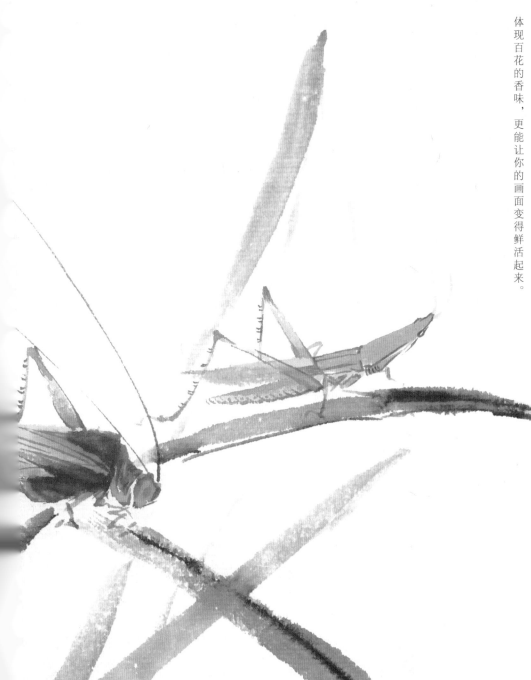

第
陆
章

蝉蜕尘外，蝶梦水乡

体现百花的香味，更能让你的画面变得鲜活起来。

体现它的馥郁芬芳呢？最好的方法就是画上一些昆虫以作点缀，或彩蝶，或飞蝇，或草虫，它们除了能

放的季节增添了许多蓬勃的生命力。在国画中，我们常说借物以描景，比如一幅繁花盛开的画面，如何

夜幕降临，人已困乏，而此时却是昆虫们的活跃时刻。星夜翻飞，蛩响不绝，昆虫给瓜果丰收、百花盛

6.1 画虫的技巧

6.1.1 分析虫的身体结构

与鸟儿和鱼的画法相同，画昆虫的时候我们也要了解它们的身体结构，并用合适的笔法将其画出来。

昆虫的结构

一般在国画中，昆虫只是起衬托作用，并不是画面的主体，所以不用将其画得太复杂，用简单的色块拼接出来即可。而这些色块可以简单分为六部分。

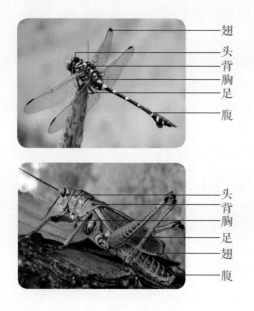

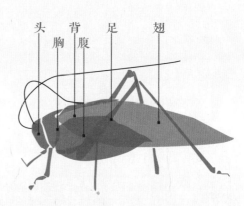

不论是何种品种的昆虫，它们的身体结构都是由"头、胸、背、腹、翅、足"组成的，只不过品种不同，各部位的形和组合有所差异罢了。故而，在绘制昆虫的时候选择合适的色块合理地搭配组合起来即可。

昆虫结构的画法

画昆虫的时候从头部开始，以色块拼接表现昆虫身体的六个部位。

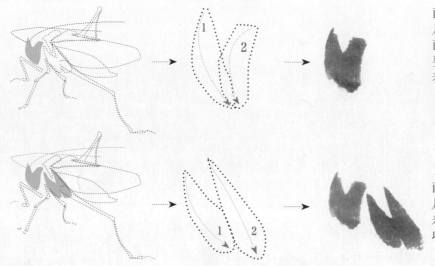

画头部：
用笔尖连续两笔画出头部，在画的时候注意，最为重要的是要让头部下方稍微尖一些，以表示昆虫的嘴巴。

画胸部：
用两个一端尖锐的色块组合起来表示胸部，注意起笔稍轻，收笔稍重。

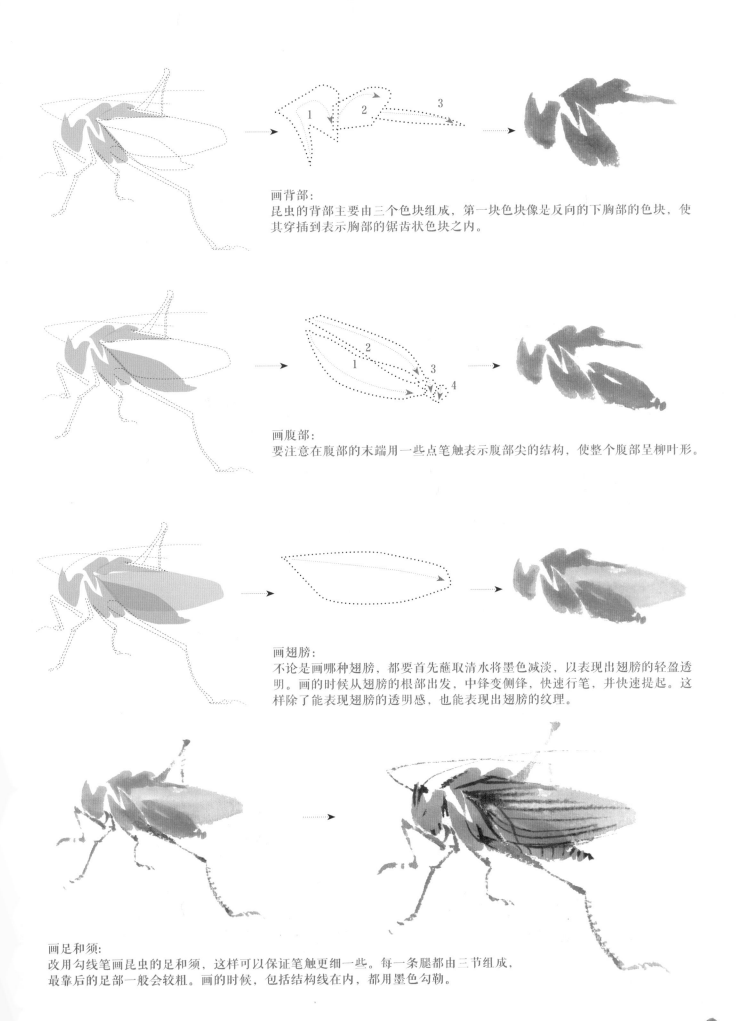

画背部：
昆虫的背部主要由三个色块组成，第一块色块像是反向的下胸部的色块，使其穿插到表示胸部的锯齿状色块之内。

画腹部：
要注意在腹部的末端用一些点笔触表示腹部尖的结构，使整个腹部呈柳叶形。

画翅膀：
不论是画哪种翅膀，都要首先蘸取清水将墨色减淡，以表现出翅膀的轻盈透明。画的时候从翅膀的根部出发，中锋变侧锋，快速行笔，并快速提起。这样除了能表现翅膀的透明感，也能表现出翅膀的纹理。

画足和须：
改用勾线笔画昆虫的足和须，这样可以保证笔触更细一些。每一条腿都由三节组成，最靠后的足部一般会较粗。画的时候，包括结构线在内，都用墨色勾勒。

6.1.2 腿和须的处理

写意画里的昆虫都是以精简的手法来表现的，所以其身体部分并不是重点，重点是昆虫的腿和须，以此来塑造自然的昆虫姿态。

画腿部和须的要点

从一定程度上来讲，腿和须才是画昆虫的点睛之笔，它们的变化会直接导致昆虫姿态的变化。

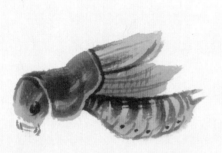

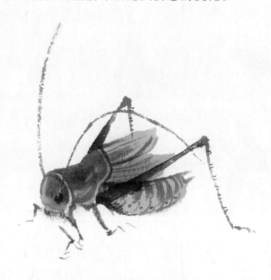

画昆虫的腿部和须有两个要点：一是腿部和须都很细，所以要用勾线笔来画；二是腿部和须的位置要准确，动作要自然协调。这一点需要我们有较强的观察能力和归纳能力。

腿部和虫须的画法

腿部和虫须都是用勾线笔来画的，多使用顿笔，以画出其自然的姿态。

虫须的画法

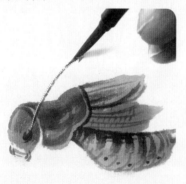

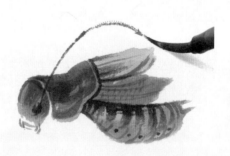

画虫须的时候，应从根部开始画起，运用中锋行笔，在需要转向画弧线的时候，先扭动笔杆，然后让笔锋跟着笔杆旋转，这样才能画出自然的弧度。

腿部的画法

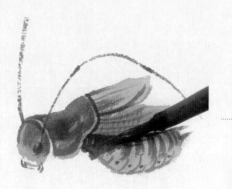

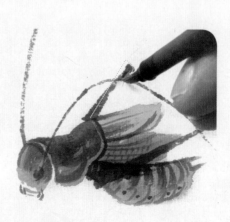

要从腿根部画起，下笔要稍重一些，然后逐渐减轻力度。画完大腿再收笔，以表现出大腿的健壮感。

6.2 昆虫的练习

6.2.1 蜻蜓与蝴蝶

蜻蜓和蝴蝶作为擅飞的昆虫，常出现在有花的画面中，作为花卉画的点缀，它们可以让画面看起来更加鲜活自然。

观察与分析　先来观察蜻蜓和蝴蝶的特点。

蜻蜓

蜻蜓具有透明的翅膀，另外按照头、胸、腹来分的话，它的腹部会很长。

蝴蝶

蝴蝶有漂亮鲜艳的大翅膀，在绘制时，要将两片翅膀看作几何图形，画出它们的遮挡关系。

蜻蜓、蝴蝶的画法

壹　用纯粹的朱砂色，笔尖适当蘸取清水调和。首先画出蜻蜓的头部，然后紧跟着画出其胸部以及长长的腹部。

蜻蜓的头部主要由眼睛和嘴巴组成，眼睛部分稍大一些，绘制时可如上图所示一笔完成。

贰　给上一步的颜色加上一点墨汁加深，同时加深头部与胸部、胸部与腹部之间，点出腹部的每一节转折。

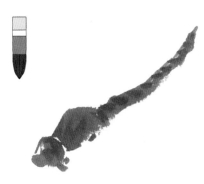

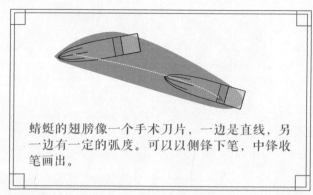

蜻蜓的翅膀像一个手术刀片，一边是直线，另一边有一定的弧度。可以以侧锋下笔，中锋收笔画出。

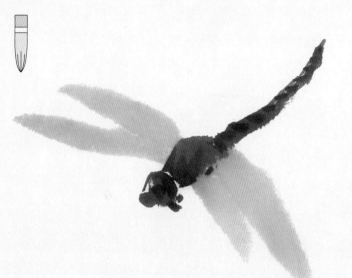

叁 将蘸有朱砂色的笔在笔洗里清洗一下，只保留一点点颜色，然后用调和的浅朱砂色画出蜻蜓的翅膀。翅膀理应是靠近头部的前翅较短一些。

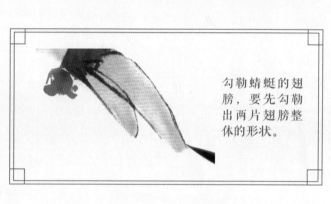

勾勒蜻蜓的翅膀，要先勾勒出两片翅膀整体的形状。

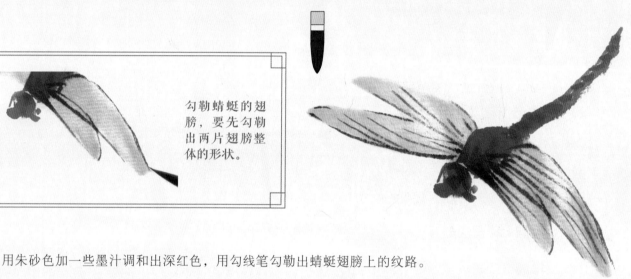

肆 用朱砂色加一些墨汁调和出深红色，用勾线笔勾勒出蜻蜓翅膀上的纹路。

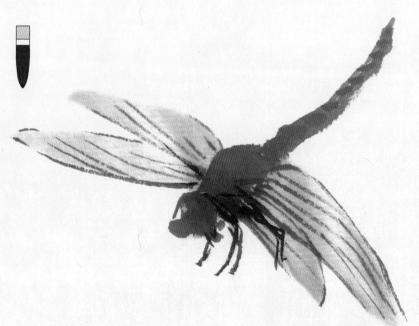

伍 在上一步颜色的基础上再蘸取一些墨色，调和出浓黑的颜色，用来勾勒蜻蜓的腿部，完成蜻蜓的绘制。

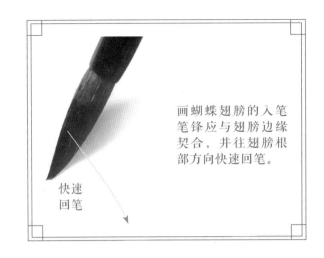

画蝴蝶翅膀的入笔笔锋应与翅膀边缘契合，并往翅膀根部方向快速回笔。

快速
回笔

陆 开始绘制位于蜻蜓左侧的蝴蝶。用完全蘸取浓墨的笔从翅膀尖部入笔，然后快速回收，画出蝴蝶的两片翅膀。

柒 用赭石色和墨汁调和，使颜色不会太鲜艳。对照前面两片翅膀的位置，画出蝴蝶下方的翅膀。靠后的那片翅膀会被遮挡住，故而不用画。

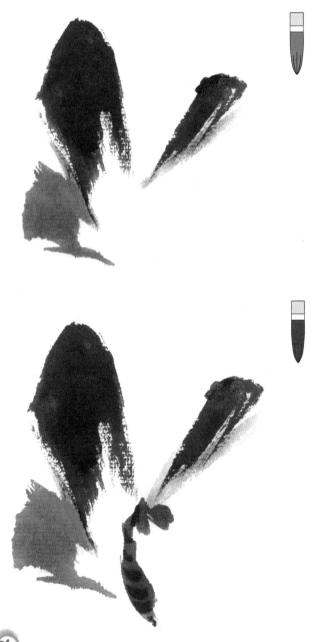

捌 在上一步颜色的基础上蘸取一些赭石色，调和出偏红一些的颜色来画蝴蝶的身体，蝴蝶的身体相对翅膀来说更小，可以随意地画些色块组成。

玖 待蝴蝶身体部分的水分干后，使用浓墨笔画圆弧，表示蝴蝶身体上的纹理。

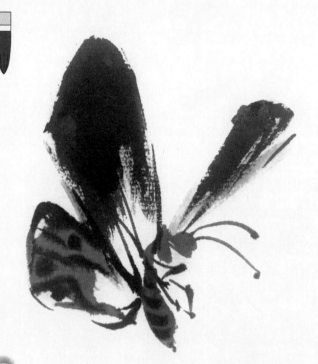

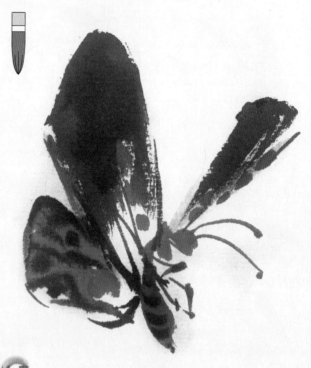

拾 用浓墨勾勒出蝴蝶翅膀上的纹路，然后再勾勒出蝴蝶的触须和足部。

拾壹 用一点纯粹的朱砂色在蝴蝶的翅膀上画点表示纹理。记住所有蝴蝶的画法都是大致相同的，只不过选择的颜色不同而已。

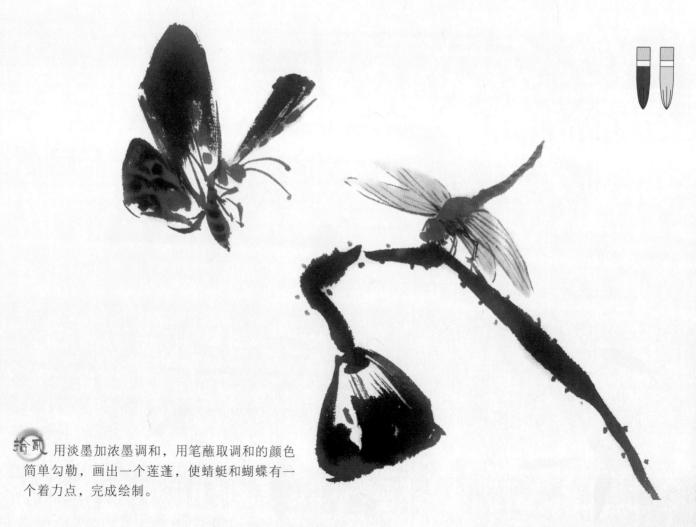

拾贰 用淡墨加浓墨调和，用笔蘸取调和的颜色简单勾勒，画出一个莲蓬，使蜻蜓和蝴蝶有一个着力点，完成绘制。

6.2.2 蚱蜢和纺织娘

蚱蜢和纺织娘是两种常在夏季出没的昆虫，在有瓜果的画面里，以这二者点缀，不仅可以暗示季节，还能体现画面的灵动。

观察与分析

蚱蜢和纺织娘有共同的特点，那就是全身青绿色，并有强有力的健壮大腿。

蚱蜢

具有代表性的尖头蚱蜢，它的头部、胸部以及腹部组合起来呈船形，两头尖，触须稍短。

纺织娘

纺织娘的头部很小，腹部稍大，但翅膀部分更大，整体呈刀形。

蚱蜢、纺织娘的画法

壹 用头绿色不加水分下笔，用笔尖表示尖头的一端，在其下方，中间间隔一段窄距画一条弧线。顺势下笔，并提笔收笔画出胸部。

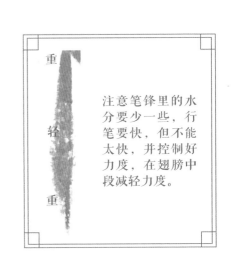

重

轻

重

注意笔锋里的水分要少一些，行笔要快，但不能太快，并控制好力度，在翅膀中段减轻力度。

贰 使用同样的颜色，从胸部的后侧下笔，用快速横扫出的色块表示翅膀。这样的笔触有点类似于枯笔效果，正好可以表现翅膀的半透明感。

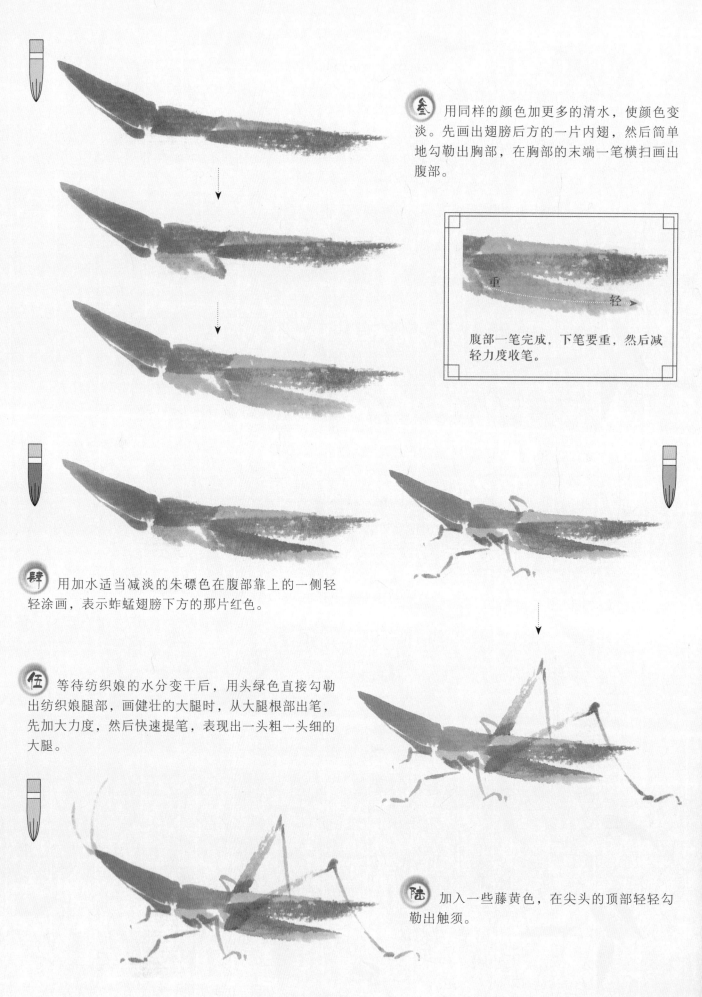

叁 用同样的颜色加更多的清水，使颜色变淡。先画出翅膀后方的一片内翅，然后简单地勾勒出胸部，在胸部的末端一笔横扫画出腹部。

重

轻

腹部一笔完成，下笔要重，然后减轻力度收笔。

肆 用加水适当减淡的朱磦色在腹部靠上的一侧轻轻涂画，表示纺蝈翅膀下方的那片红色。

伍 等待纺织娘的水分变干后，用头绿色直接勾勒出纺织娘腿部，画健壮的大腿时，从大腿根部出笔，先加大力度，然后快速提笔，表现出一头粗一头细的大腿。

陆 加入一些藤黄色，在尖头的顶部轻轻勾勒出触须。

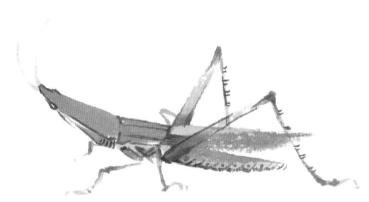

在昆虫的身体不同部分的颜色比较接近，区分不太明显时，可勾边。

柒 用勾线笔蘸取重墨，将蚱蜢的轮廓简单勾勒一遍，要强调大腿的形状，并点出腿部上的锯齿。

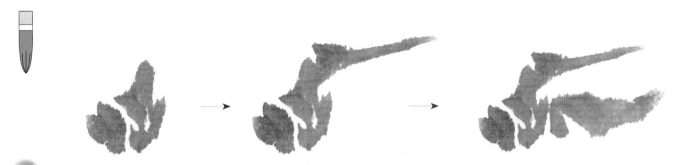

捌 纺织娘的绘制重点在于它弓起的背部，可以用色块组成胸部的形状，并往翅膀方向延伸画一个色块，表示翅膀中央的重色。接着再用同样的颜色，在下端画出一个向下弯曲的弧形色块表示腹部。

玖 蘸取清水，将颜色减淡。从翅膀根部入笔，一笔画出纺织娘的翅膀。和画蜻蜓的翅膀方法一样，以侧锋入笔，快速变为中锋收笔。

拾 这时纺织娘的颜色也差不多干了。用画纺织娘的颜色勾勒出它的腿部。

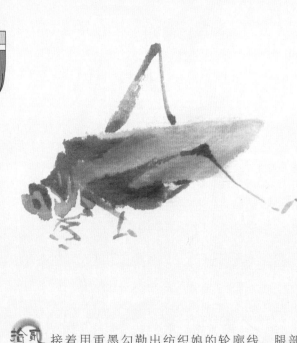

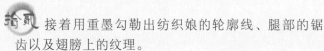

拾壹 将朱砂色减淡，在纺织娘背部的中间部分染一层红色，表示它处于发育阶段。

拾贰 接着用重墨勾勒出纺织娘的轮廓线、腿部的锯齿以及翅膀上的纹理。

拾叁 用勾线笔蘸重墨，勾勒出纺织娘的触须。注意从根部出发，画出又长又弯的细线来表现触须。

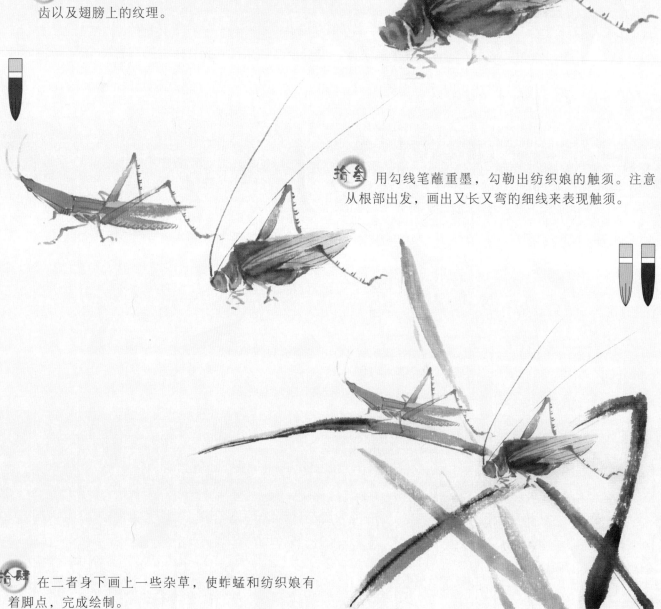

拾肆 在二者身下画上一些杂草，使蚱蜢和纺织娘有着脚点，完成绘制。

6.2.3 蝉和蜜蜂

接下来我们来绘制蝉和蜜蜂。在夏季常会出现蝉的身影，而辛勤劳作的蜜蜂也无处不在。

观察与分析

蝉和蜜蜂的身体部分都由头、胸、腹组成，然后加上一对透明的翅膀，再添加足部即可。

蝉

蝉的身体前半段可以完全用墨色表现，待画出腹部后，用勾线笔勾勒出翅膀上的纹路即可。

蜜蜂

一般蜜蜂的身体是黄色的，腹部有条纹。另外采蜜而归的蜜蜂后腿上往往沾满花粉，所以会更粗一些。

蝉、蜜蜂的画法　　下面我们用浓墨从蝉开始绘制吧！

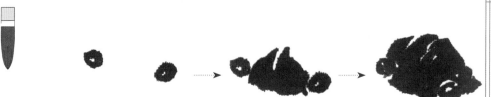

头部正中间的亮色表示这里是头部隆起的地方，也是头部的左右对称线。

壹 用笔蘸满浓墨，首先找准位置画出两个圆圈，中间保留一点白色表示眼睛。然后在眼睛之间画出头部，注意头部的正中间应该有一条亮色表示隆起的部分。

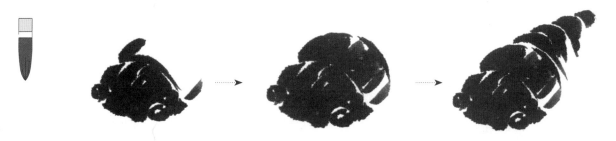

贰 接下来在头部后方画胸部，可以先用线条将胸部的位置勾勒出来，然后以纵向的色块填充，注意胸部不是一个完整的黑色块，要保留一些白色的底色。然后像画虾的腹部一样画出蝉的腹部，注意后面要比前面小一些。

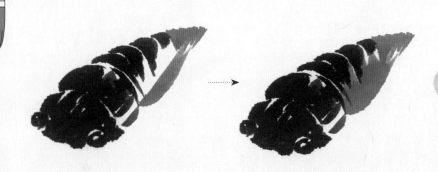

叁 用赭石色适当加一些清水调色，从胸部出笔，一笔画出腹部的边缘，再像上一步一样将腹部延伸一些，并填充这片区域。

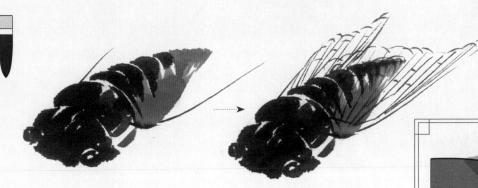

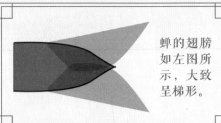

蝉的翅膀如左图所示，大致呈梯形。

肆 用勾线笔蘸重墨，在胸部与腹部的间隙处出笔，先用两条线确定出翅膀的位置，再用稍细一些的线条勾勒出翅膀的纹路。

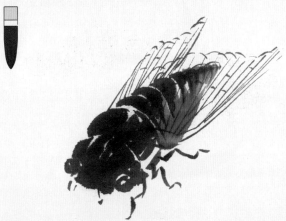

伍 用勾勒翅膀纹路的颜色画出蝉的足部，每条腿都有三节，中间的一节较长一些，足的尖部带勾。

用左右两点组合出头部，其实就是画出两个眼睛的位置，如右图所示。

陆 用藤黄色加入一点点土黄色调色，以左右两点组成蜜蜂的头部。由于这只蜜蜂是完全正背面的，所以这两个点的大小形状差不多。

柒 用画头部的颜色画一个大点表示蜜蜂的胸部，然后用一个类似桃形的形状表示腹部。

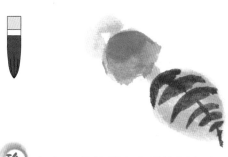

捌 在上一步颜色的基础上加入一些生赭色，加深颜色，加深胸部与头部之间的位置。

玖 加入一些赭石色和墨汁调和出更深的红色，在腹部画出条形纹理。

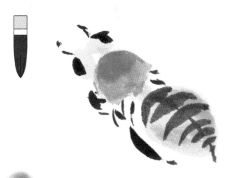

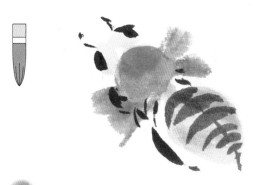

拾 在蜜蜂的头部两侧分别用浓墨点上眼睛，并直接勾勒出腿部以及触须，注意后腿较粗。

拾壹 加入清水减淡墨色，在胸部两侧分别点上两个扇形的点，表示扇动的翅膀。

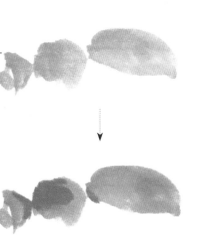

拾贰 使用同样的颜色画另外一只蜜蜂，调整形状的大小，注意另外一只蜜蜂是侧面的角度，在画的时候加入生赭色加深胸部以及头部和腹部之间的间隙。

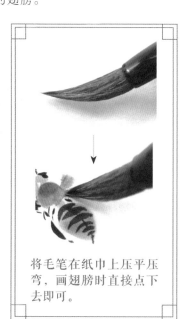

将毛笔在纸巾上压平压弯，画翅膀时直接点下去即可。

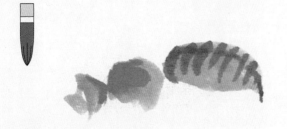

拾叁 和画上一只蜜蜂一样,用重色画出腹部的纹路,为了和上一只蜜蜂做出区别,可以加入一些清水适当减淡颜色。

拾肆 由于这只蜜蜂是侧面的角度,故而只需画出一只眼睛即可,并直接勾勒出蜜蜂的腿部。

散锋

用散锋的笔画出翅膀边缘的一些细碎线条,表示翅膀正在扇动的感觉。

拾伍 像画上一只蜜蜂一样,适当加入一些藤黄色,点出这只蜜蜂的翅膀,画出两片即可。

拾陆 在淡墨中加入一些翠绿色,加入清水减淡,画上一枝树枝,让蝉有个着脚点,完成绘制。

6.2.4 螳螂和甲虫

接下来我们将学习螳螂和甲虫的画法，作为中国最为常见的昆虫，在花草绘画中自然少不了它们的身影。

观察与分析

在国画中，甲虫一般比较好画，因为它全身的结构类似于一个圆形。因此这里我们着重学习螳螂的画法。

螳螂

螳螂最大的特点就是它具有一对发达的前肢，并附有锯齿状的纹理，且腹部相对较大较长。

甲虫

绘制甲虫时只用一到两种深色即可，主要是通过每个结构之间的浅色带来区分。

螳螂、甲虫的画法

我们从螳螂开始绘制，而绘制螳螂先要画出它的头部。

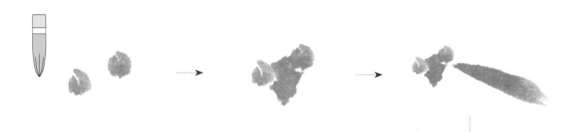

壹 用头绿色加上少部分藤黄色，首先画两个圆圈表示螳螂的眼，接着在眼睛之间画一个三角形表示它的头部。胸部和腹部都是一个长条形，故而一笔画出胸部，用力稍轻。再用稍重的力度画出腹部。

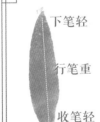

下笔轻

行笔重

收笔轻

胸部和腹部的形状都像是一片竹叶，所以下笔稍轻，然后加大力度，并减力收笔。

头部的形状基本由四个色块组成，如左图所示，并将这四个色块组合为一个三角形。螳螂的头部很小，注意它与胸部和腹部的比例关系。

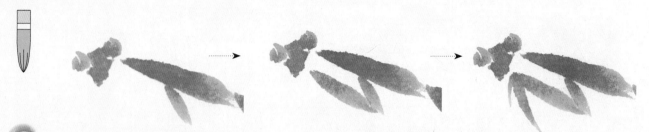

贰 接下来要画螳螂的前肢，前肢分为三节，从胸部中央出笔画第一节，第一节稍短些，中间一节最粗最长，第三节最细，并且前端变尖。

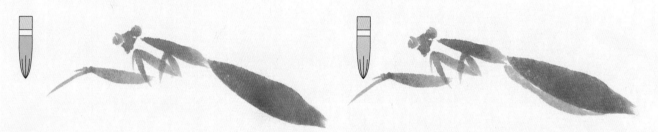

叁 用与上一步相同的方法画出另外一只前肢。注意调整关节的位置，让两只前肢呈现不同的造型。

肆 将画身体的颜色加清水减淡，在翅膀下方画一笔包裹翅膀的色块，表示腹部。

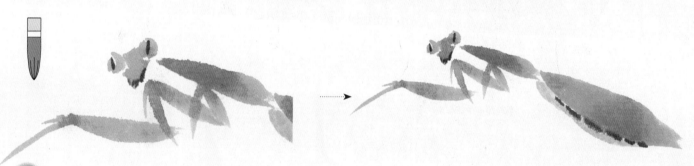

伍 用牡丹红色加一部分水减淡一些，在眼睛中央画出分割线表示眼珠，嘴部的口器也用这个颜色画出来。最重要的是用牡丹红色在翅膀下方的腹部点出一些红色的色块，表示腹部上的色彩变化。

陆 用画身体的头绿色在腹部和胸部的交界处出笔画出两对足部。注意它们的造型，主要由两节组成，足部尖，且有小锯齿。

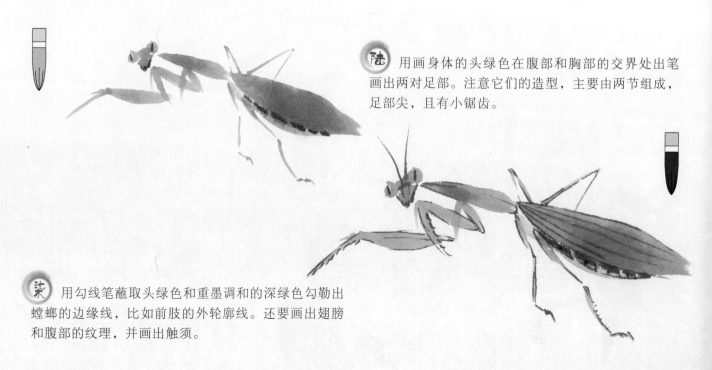

柒 用勾线笔蘸取头绿色和重墨调和的深绿色勾勒出螳螂的边缘线，比如前肢的外轮廓线。还要画出翅膀和腹部的纹理，并画出触须。

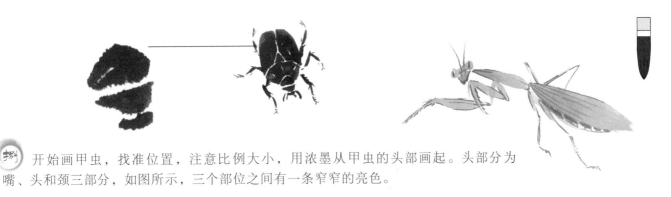

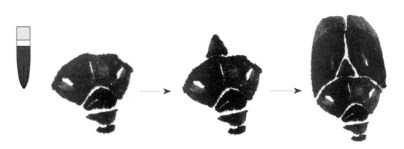

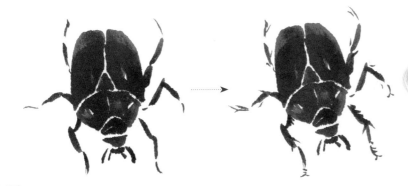

捌 开始画甲虫，找准位置，注意比例大小，用浓墨从甲虫的头部画起。头部分为嘴、头和颈三部分，如图所示，三个部位之间有一条窄窄的亮色。

玖 蘸取一些橄榄绿色调色，甲虫的翅膀由四部分组成，这四个色块可以没有颜色的变化，但它们之间有窄亮色的间隔。

拾 使用重墨画甲虫的腿，先画出腿部的形状，由三段组成。然后用勾线笔等较细的笔在每节腿部之间画上一些锯齿。

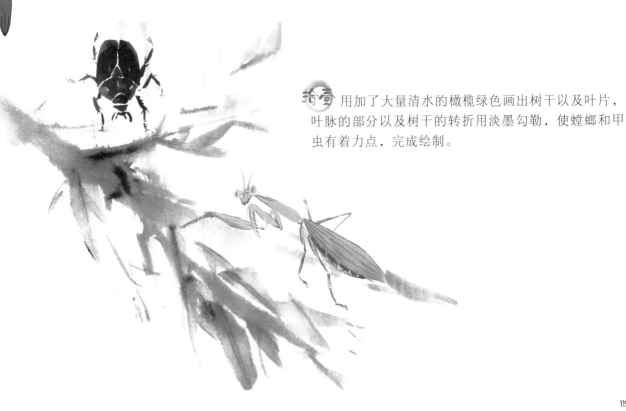

拾壹 用加了大量清水的橄榄绿色画出树干以及叶片，叶脉的部分以及树干的转折用淡墨勾勒，使螳螂和甲虫有着力点，完成绘制。

6.2.5 虫鸣秋趣图

让我们以昆虫为题材，画一幅小而精致的画面吧！虽然画面中的物象不多，但也要以精确的笔触来刻画，这样才能体现出画面的趣味性。

分析与构图

虫果题材在小品画中特别常见，选择两只虫子和几粒果子作为构图物象，能体现不同的异趣。

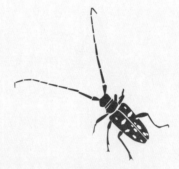

为了体现画面的趣味性，我们选择扇面的构图，画面右侧稍紧致，左侧稍松。左右两侧预留一部分位置以题款和盖章。

天牛最有意思的地方是它的触须非常长，呈节状，另外就是它的外壳上有白色的斑点。

作画步骤　先画水果可以帮助我们确定天牛的位置。

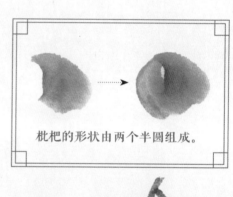

枇杷的形状由两个半圆组成。

壹 首先用笔尖蘸橙黄色的藤黄色笔来画枇杷，画面中总共有四颗枇杷，如果两两一组，会显得太平均。故而三颗一组，一颗落单。

贰 用橄榄绿色加墨调色，再加清水减淡，来画枇杷的果柄，简单地一笔画出即可。接着使用蘸有浓墨的笔点出枇杷的果蒂。

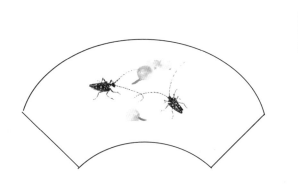

叁 用蘸重墨的笔开始画天牛，先确定它的位置以及大小比例，然后画它的头部，头部的形状大致呈梯形，而胸部大致呈三角形，如图所示。

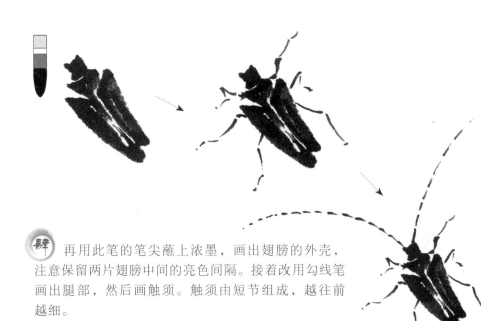

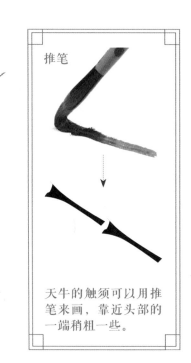

推笔

天牛的触须可以用推笔来画，靠近头部的一端稍粗一些。

肆 再用此笔的笔尖蘸上浓墨，画出翅膀的外壳，注意保留两片翅膀中间的亮色间隔。接着改用勾线笔画出腿部，然后画触须。触须由短节组成，越往前越细。

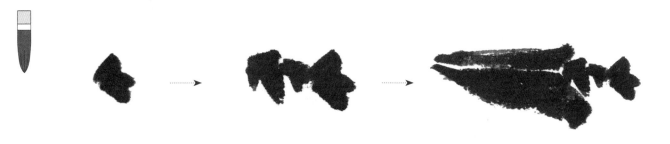

伍 在上一只天牛未干之前画另一只天牛。继续用同样的颜色来画，只是要改变天牛的造型，比如角度稍微侧一些。同样从头部开始画起。

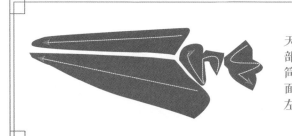

天牛的头部、胸部以及翅膀可以简单分为四个块面，行笔方法如左图所示。

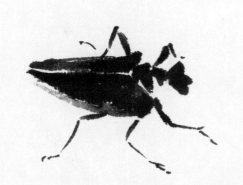

（陆）用橄榄绿色加墨调色得到墨绿色后，再加清水减淡，并在翅膀下方从头向尾一笔画出包裹翅膀的色块，表示腹部。

（柒）用蘸有浓墨的笔像画上一只天牛一样画出这只天牛的足部和触须，注意足部和触须的造型。这只天牛的触须顶部可以往下坠，以表现它因所处的位置而受到的重力。

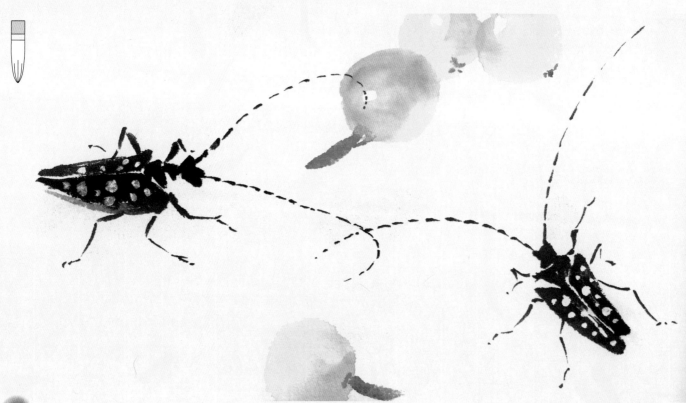

（捌）用笔锋蘸取不加水的钛白色，以浓厚的颜色点在翅膀的外壳上，注意点的大小与位置变化。由于底色是很重的墨色，所以在钛白色中加入适量的三清色，可以增强白色的覆盖能力。

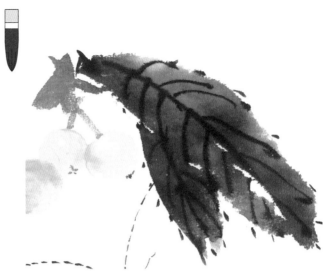

玖 用大笔的笔身蘸取淡墨、笔尖蘸取浓墨和橄榄绿色调和的颜色，以侧锋在枇杷上方画两片叶子。叶子的形状可以随意一些，但要注意枇杷叶一般较大，并且较长，画的时候一定要准确地表现出这些特点。

拾 枇杷叶还有一个特点，就是它的边缘一般有锯齿，所以在用浓墨勾勒叶脉的同时，要在叶子的边缘随意地点出一些小点，表示叶子边缘的锯齿。

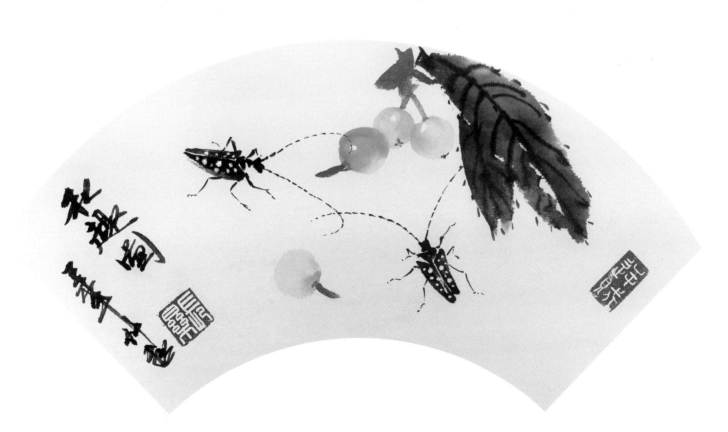

拾壹 在画面的左侧题款，要根据扇面构图的边缘来决定题款的位置与朝向，要与边缘吻合。再盖上一个压脚章，一个起首章，即可完成所有的绘制。

附 录

在附录部分，我们将讲解一些关于国画或者花鸟小品画的知识，对大家提高绘画能力和理解能力会有很大的帮助。

• 关于绘画的尺幅

首先，国画是用"尺"来计算画幅的，一米合三尺。根据画幅长宽比例以及规格的不同，国画大致可以分为以下几种常见尺幅。可以根据自己的需要和喜好，选择合适的绘画尺幅。

中堂

方形规格画幅，长宽比例大致为2：1，叫中堂，如左图。
作者：吕纪

斗方

方形规格画幅，长宽比例约为1：1的正方形，是为斗方，如上图。
作者：任伯年

横幅

方形规格画幅，采用横式构图，长度大于宽度的2倍以上，可以视为横幅，一般用卷轴形式装裱，如上图。
作者：高凤翰

册页

方形规格画幅，与横幅类似，采用折叠式装裱，是为册页，如左图所示。
作者：佚名

竖轴

方形规格画幅，采用竖式构图，长度大于宽度的2倍以上，是为竖轴，如左图。
作者：齐白石

连屏

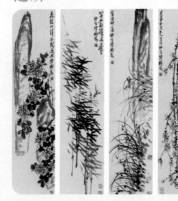

横、竖构图皆可，以数幅有关联的画幅组合在一起，如"梅兰竹菊"，嵌于屏风上，是为连屏，如左图。
作者：陈衡恪

对联

竖构图画幅，由两幅组合起来，是为对联，如左图所示。
作者：黄山寿

圆品

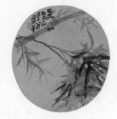

正圆形构图，直径约一尺，是为圆品，如上图。
作者：蒲华

扇面

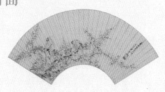

扇形画幅，嵌于折扇之上，是为扇面，如上图。
作者：陈嘉言

团扇

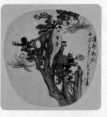

团形扇面画幅，与正圆相比较方，是为团扇，如上图。
作者：何金寿

· 构 图

国画与西方画种相比，构图显得较为随意一些。在一般情况下，只要不犯原则性错误即可。

1. 花鸟画构图法
花鸟绘画的构图方法一般有两种，如下：

折枝法

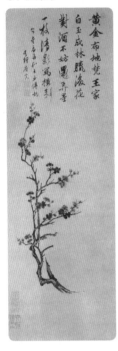

折枝法是模拟将花枝折断，用类似静物写生的方法来表现，如左图。
作者：唐寅

折枝法的要点在于花枝不宜太过复杂，花朵或叶子的姿态较为舒展。
折枝法能够体现出花枝的轻盈，使画面富有生趣。

截取法

截取法是指直接将大自然中的某一处景色从繁杂的背景中截取出来进行绘制，如左图。
作者：任伯年

采用截取法所绘之物，往往是从画幅边缘插入，或贯穿整个画面。这样的构图让画面看起来更加自然、生动。

2. 国画构图的忌讳

前面讲到了绘制国画时应避免原则性错误，而这原则性的错误主要有两点：一是画面太正；二是画面太挤。我们以吴昌硕的花鸟作品为例进行讲解。

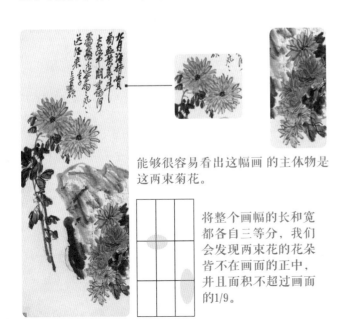

能够很容易看出这幅画的主体物是这两束菊花。

将整个画幅的长和宽都各自三等分，我们会发现两束花的花朵皆不在画面的正中，并且面积不超过画面的1/9。

这样的构图成功之处就在于其避免了两大错误：
一是画面太挤，如上左图。当绘制的物体太大时，画面会显得拥挤不透气，并且没有足够的空间题款。

二是画面太正，如上右图，绘制的物体大小正合适，但太过于居中，这样的画面呆板缺乏灵动性。

3. 国画构图的要点

　　总结国画构图的技巧，可以归类为五个要点。也就是说，在构图之初，合理地考虑到这五点，可以帮助我们画出构图出彩的国画。我们以下图为例进行讲解。

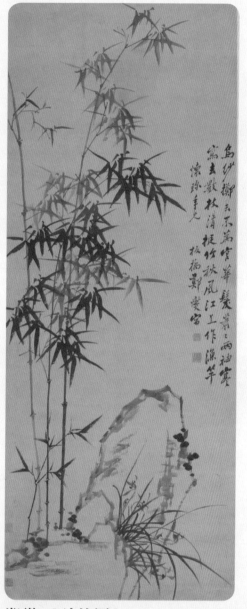

郑燮《兰竹图》

布势

布势也可理解为布置局势，正如鸟儿的姿态由动势线决定一样，构图也由所绘物体的指向、结构线等决定其局势。

这个画面的布势优点在于左侧的竹枝直冲天际，具有强烈的气势，将画面的意境引向画面之外，但右侧的石头却稳住了画面阵脚。

所以整个画面的局势就给人以静中有动的感觉。

虚实

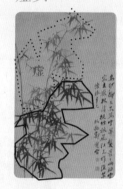

虚实可由物体的大小、墨色的深浅来体现，如画中竹叶部分。

前方的竹叶用重墨来画，在视觉上会让人觉得其位置靠前。后方的叶子用淡墨来画，会让人觉得其位置靠后。就构图来说，虚实结合的画面也能让画面有视觉的节奏感，观赏时更有针对性。

疏密

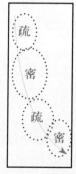

画面中绘制的物体分布理应有疏密的节奏感，如这幅画中，物体主要分布在从左上角一直到右下角的这一条弧线上，如左图。我们能很明显看到无论是竹叶的疏密程度还是绘画笔触的疏密程度都保持着均匀的节奏感。这样的节奏感可以让画面看起来秩序井然，条理感清晰。

主次

一个画面中一定有一个主要的刻画对象，还有次要的刻画对象，比如一枝花，一般情况下花朵为主，枝叶为次。正如这幅画，既然名为《墨竹》，即竹为主，石为次。故而石不能喧宾夺主。

主要刻画对象的笔触理应更丰富、更细腻，次要物体应更简略。或以颜色区分，当然还能以更多的方法来体现主次关系，如主体物为彩色，次要物为黑白等表现手法，都能起到体现主次关系的作用。

取舍

用截取法绘制花鸟画时，往往取景处的物体比较复杂，有些画面的景深很大，物像过多，不能一一画出来，这时就需要对画面的所绘物体有所取舍。

比如这幅画，减少竹叶的数量以及石头的纹理等，能精简则精简，让画面更加干净清爽。

· 题款和印章

书画不分家，题款和印章都属于画面的一部分，所以我们有必要了解一下题款和印章的规范，合理地选择与画面相搭配的题款和印章。

1.题款

题款主要分为四种：单款、双款、穷款和长款。

单款　　　　双款　　　　穷款　　　　长款

单款：单款是指题款只有一行字，任何字体皆可。

双款：双款是指有两行文字，前款一般为描述性文字，后款为姓名款。注意，双款情况下，前款要选择比后款更工整的字体，如前款为楷书，后款应为行书。

穷款：顾名思义，穷款是指题款只有姓名款，或者两三个描述性文字，穷款不宜选择工整的字体。

长款：长款是指题款文字较多，由数行组成，任何字体皆可。

主要的五种字体的工整程度顺序为：篆书 > 楷书 > 隶书 > 行书 > 草书。

2.印章

印章的字体一般为篆体，反向刻字于印石一侧，敷以印泥，盖于画面上。根据画面的不同，应合理地挑选合适的印章。

阴刻章　　　阳刻章

印章的刻法分两种，一种是文字镂空的阴刻，一种是文字突出的阳刻。如果画面较为复杂或是颜色较重，用阴刻为佳，反之用阳刻。

根据画面的需要可选择不同形制的印章，并且不同的印章盖印的地方也有所讲究。

方印　　　　长印　　　　圆印　　　　散印

方印适合盖在题款之后。
长印可作为起首章盖在题款的对立处。
圆印适合作为压脚章，盖在过于突出、需要压制的地方。
散印作为补充印，盖在有空缺需要补充的地方。

· 简单的装裱

书画作品绘制完成后，还有最后一个步骤，那就是装裱。装裱可以对书画起到保护作用，并且使其作品感倍增，是赠礼收藏的必要法门。

1. 装裱的工具

装裱分很多种，最基本的装裱会使用到以下几种最为常用的工具。

美工刀

直尺

棕刷

浆糊

生宣

胶矾水

以上是主要工具，还有木板、喷壶、细针等其他辅助工具。

2. 装裱的基本步骤

装裱可大致分为三个步骤：托、镶、装。其中"托"步骤最为重要，它表示托画芯，我们将着重介绍。

托：托画芯

托画芯是指将在画作的背后垫上一层纸或绢布，除了起到保护画作的作用外，还能让画面的背景色更亮，使画作更突出。托画芯可简单分为三个步骤，如下：

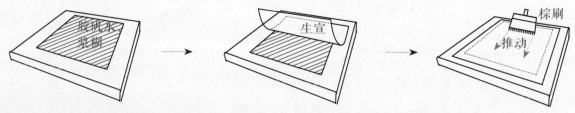

将画作背面置于木板上，用胶矾水和浆糊调和的稀释液均匀地涂在画作背面，将其打湿。

取一张稍大于画作的生宣纸，和画作背面贴合起来，不要留缝。

然后用棕刷在生宣上推动，将两层纸之间的气泡赶出。然后待其晾干即可。

镶：镶锦边

镶锦边是指挑选你心仪的材料，或锦缎，或丝绸等，并将其裁剪为条状，给画作的边缘续边，这样做一方面是为保护画作易坏的边缘，另一方面是为了美化画作正面。

装：装画框

完成以上步骤后，裁去多余的部分，即可装画框。"装"可以分为装框和装轴两种。装框即将画放置于画框之内，装轴即给画作的对立两边装上卷轴。可以根据自己的需要，选择合适的装裱工具。